虚拟现实技术专业新形态教材

美术设计基础

卢国享　何萍　黄慧玲　主编

卢珊　韦举昌　李嘉雯　黄骁　曾铭琪　副主编

清华大学出版社
北京

内 容 简 介

本书是一本面向虚拟现实技术专业编写的基础课教材。全书分为六个项目，内容从美术设计与虚拟现实技术的基础理论入手，逐步深入至美术设计的基础训练、速写技巧、画面与构图以及创意思维的实际运用。通过对虚拟现实场景案例的应用与欣赏，使读者能够掌握美术设计与虚拟现实技术相融合的核心技能。本书不仅注重理论与实践的结合，还强调创意与技术的双重培养，旨在帮助读者打下坚实的美术设计基础。

本书可作为高等院校、高职高专院校虚拟现实技术和动漫设计制作类专业的设计基础教材，也可作为艺术设计爱好者学习及参考用书。

本书封面贴有清华大学出版社防伪标签，无标签者不得销售。
版权所有，侵权必究。举报：010-62782989，beiqinquan@tup.tsinghua.edu.cn。

图书在版编目（CIP）数据

美术设计基础 / 卢国享, 何萍, 黄慧玲主编.
北京：清华大学出版社，2025.1. --（虚拟现实技术
专业新形态教材）. -- ISBN 978-7-302-68170-0
Ⅰ. J06
中国国家版本馆 CIP 数据核字第 2025W8K274 号

责任编辑：郭丽娜 孙汉林
封面设计：常雪影
责任校对：刘　静
责任印制：宋　林

出版发行：清华大学出版社
网　　址：https://www.tup.com.cn，https://www.wqxuetang.com
地　　址：北京清华大学学研大厦A座　　邮　编：100084
社 总 机：010-83470000　　邮　购：010-62786544
投稿与读者服务：010-62776969，c-service@tup.tsinghua.edu.cn
质量反馈：010-62772015，zhiliang@tup.tsinghua.edu.cn
课件下载：https://www.tup.com.cn，010-83470410
印 装 者：三河市龙大印装有限公司
经　　销：全国新华书店
开　　本：185mm×260mm　　印　张：8.5　　字　数：203千字
版　　次：2025年3月第1版　　印　次：2025年3月第1次印刷
定　　价：49.00元

产品编号：101675-01

前 言

　　党的二十大报告提出，推进教育数字化，建设全民终身学习的学习型社会、学习型大国。数字化转型对于职业教育的重要性不断凸显，教育部部长怀进鹏在世界数字教育大会上指出，数字化转型是世界范围内教育转型的重要载体和方向。以数字化转型推动职业教育的创新发展是新时代赋予职业院校的历史使命，也是职业教育贯彻落实国家战略、服务经济社会数字化转型的必然选择。

　　随着科技突飞猛进地发展，美术设计领域也迎来了前所未有的发展机遇。在虚拟现实技术和动漫设计等前沿领域的推动下，美术设计不仅成为一种重要的视觉艺术表现形式，更成为推动文化产业发展和国家创意经济发展的关键力量。虚拟现实技术是近年来发展迅速的前沿技术，它通过模拟真实环境使用户能够沉浸在虚拟世界之中。这种技术的出现，不仅为游戏、娱乐等行业带来了革命性的变化，也为美术设计提供了全新的展示平台。通过虚拟现实技术，设计师可以将自己的创意以更生动、更真实的方式呈现出来，让观众从多个角度欣赏作品。美术设计与虚拟现实技术作为创意产业的两大支柱，未来将有更广阔的发展空间。

　　本书在广泛征求本学科专家意见的基础上编写，从职业院校的教学实际出发，结合了时代发展和领域的需求，充分融入美术设计理念和虚拟现实技术。在编写过程中，我们深入研究了国家关于文化创意产业和职业教育发展的相关政策，力求使教材内容既符合国家政策导向，又能满足读者的实际需求。

　　全书分为六个项目，从美术设计与虚拟现实技术的基础知识讲起，逐步深入美术设计的基础训练、速写技巧、画面与构图原理等核心内容。同时，我们特别注重培养读者的创意思维和实际运用能力，通过丰富的案例分析和实践项目，引导读者将理论知识与实际操作相结合，提升他们的综合素质和职业能力。我们还特别关注虚拟现实技术在美术设计领域的应用前景，通过介绍虚拟现实场景案例的应用与欣赏，让读者掌握这一前沿技术，在未来的职业生涯中抢占先机。

　　本书主要由广西工业职业技术学院、广西演艺职业技术学院和广西虚拟现实科技有限公司等职业院校和企业联合编写。

　　本书在编写过程中，借鉴了有关书籍、图片、教学文件和国家现行规范、规程和技术标准，在此向原作者一并表示感谢。由于编者水平有限，书中不足之处在所难免，敬请读者批评指正。

<div style="text-align: right;">
编　者

2024 年 11 月
</div>

目 录

项目 1 美术设计与虚拟现实技术基础 ········· 1

任务 1.1 认识美术设计与美术绘画的应用领域 ········· 2
- 1.1.1 美术设计应用领域 ········· 2
- 1.1.2 美术绘画应用领域 ········· 4
- 1.1.3 美术设计与绘画的作品欣赏及应用 ········· 5

任务 1.2 认识美术设计基础与造型 ········· 6
- 1.2.1 美术设计基础 ········· 6
- 1.2.2 美术设计造型 ········· 8
- 1.2.3 美术设计造型的审美特征 ········· 10

任务 1.3 认识美术设计造型基础与虚拟现实的关系 ········· 12
- 1.3.1 虚拟现实的概念 ········· 12
- 1.3.2 虚拟现实技术的美术设计基础 ········· 14

任务 1.4 认识美术设计基础的训练工具及材料 ········· 20
- 1.4.1 美术设计基础训练工具 ········· 20
- 1.4.2 美术设计基础训练材料 ········· 23

项目 2 美术设计的基础训练 ········· 25

任务 2.1 物体的基本型塑型训练 ········· 26
- 2.1.1 几何体单体建模以及透视训练 ········· 26
- 2.1.2 几何体组合建模以及透视训练 ········· 29

任务 2.2 虚拟静物道具训练 ········· 29
- 2.2.1 道具静物体单体建模塑型训练 ········· 29
- 2.2.2 组合道具静物体建模塑型训练 ········· 31
- 2.2.3 组合道具静物体色彩训练 ········· 32

任务 2.3 虚拟人物头像训练 ··· 33
 2.3.1 卡通头像塑型建模练习 ··· 34
 2.3.2 写实头像塑型建模练习 ··· 35
 2.3.3 虚拟人物头像色彩训练 ··· 35

任务 2.4 虚拟场景的制作训练 ··· 36
 2.4.1 虚拟场景中的植物单体塑型建模 ······································· 36
 2.4.2 虚拟场景中的植物单体色彩表达 ······································· 38
 2.4.3 虚拟场景的构建 ··· 39
 2.4.4 虚拟场景的色彩训练 ··· 40

项目 3 美术设计基础速写 ·· 42

任务 3.1 把握速写的结构形态 ··· 43
 3.1.1 速写的结构形式 ··· 43
 3.1.2 速写的形态把握 ··· 47
 3.1.3 速写的意识养成 ··· 49

任务 3.2 静物、人物的速写表现 ··· 49
 3.2.1 静物的速写表现技法 ··· 49
 3.2.2 人物的速写表现技法 ··· 51

任务 3.3 场景的速写表现 ··· 52
 3.3.1 场景的透视原理 ··· 52
 3.3.2 一般场景的速写表现技法 ··· 54
 3.3.3 复杂场景的速写表现技法 ··· 55

任务 3.4 色彩的快速表现 ··· 58
 3.4.1 色彩的快速表现工具 ··· 59
 3.4.2 色彩的快速表现技法 ··· 60
 3.4.3 色彩的快速表现经典案例 ··· 61

项目 4 美术设计画面与构图 ·· 64

任务 4.1 虚拟现实中的美术设计观察 ··· 65

任务 4.2 构图形式与视觉心理 ··· 68
 4.2.1 形态的观看与点线面元素提取 ··· 68
 4.2.2 色彩在构图中的配置 ··· 70

任务 4.3　人物、静物构图表现 ······ 73
4.3.1　人物、静物的构图形式 ······ 73
4.3.2　画面黑、白、灰关系的营造 ······ 75

任务 4.4　虚拟场景的构图表现 ······ 77
4.4.1　场景的构图要素 ······ 77
4.4.2　场景透视 ······ 79
4.4.3　常用的场景构图方式 ······ 83

项目 5　创意思维与实际运用 ······ 88

任务 5.1　创意思维 ······ 89
5.1.1　思维概述 ······ 89
5.1.2　思维类型 ······ 89
5.1.3　创意思维 ······ 91

任务 5.2　形态想象与再造 ······ 95
5.2.1　图形创意思维的本质 ······ 95
5.2.2　图形创意思维的培养 ······ 95
5.2.3　图形创意思维的主要阶段 ······ 96

任务 5.3　形态联想与表现 ······ 100
5.3.1　联想的特点 ······ 100
5.3.2　联想的方式 ······ 101

任务 5.4　虚拟现实创意图形的创作 ······ 105
5.4.1　创意图形 ······ 105
5.4.2　创意图形的创作原则 ······ 105
5.4.3　创意图形的表现形式 ······ 106

项目 6　美术设计的虚拟现实场景案例应用与欣赏 ······ 118

任务 6.1　美术设计特效虚拟场景 ······ 119
6.1.1　美术设计特效虚拟场景类别 ······ 119
6.1.2　特效虚拟场景应用 ······ 120

任务 6.2　自然风光的虚拟场景深度分析 ······ 122
6.2.1　视野广域虚拟场景 ······ 122
6.2.2　山、水、石虚拟场景 ······ 122

　　6.2.3　建筑外景的虚拟场景 ································· 123

　　6.2.4　室内虚拟场景 ··· 124

任务 6.3　夜间的虚拟场景深度分析 ································· 125

　　6.3.1　室外虚拟场景 ··· 125

　　6.3.2　室内虚拟场景 ··· 126

参考文献 ··· 127

项目 1

美术设计与虚拟现实技术基础

项目导读

虽然美术设计和虚拟现实技术是两个不同的专业领域，但是它们之间存在紧密的联系。美术设计是一门以艺术为基础的设计学科，强调美的表达和艺术创作。它注重创意和表现力，通过应用艺术元素和设计原理创造的视觉媒体作品具有传达信息、表达情感和展现美感的功能。

虚拟现实技术是通过计算机技术和感知设备创造出的一种模拟现实环境的技术。它通过虚拟现实头盔、手柄等设备，模拟出逼真的三维环境，使用户能够沉浸在虚拟的场景中。

一方面，虚拟现实技术在美术设计中有广泛的应用。美术设计师可以利用虚拟现实技术创造更具沉浸式和交互性的艺术作品。例如，他们可以利用虚拟现实技术创造具有立体感和逼真感的虚拟艺术空间，让观者获得身临其境般的艺术体验；还可以利用虚拟现实技术进行艺术创作的互动，使观者参与到艺术的创作中，体验艺术的创造过程。另一方面，美术设计也可以为虚拟现实技术的应用提供基础，美术设计师可以为虚拟现实环境创作出具有美感和视觉冲击力的虚拟场景和元素。他们可以运用艺术元素和设计原理创造出各种虚拟环境中的视觉效果，包括色彩、纹理、形状等。美术设计的原则和技巧也可以用来指导设计虚拟现实界面和优化用户体验。

总体来说，虽然美术设计和虚拟现实技术是两个不同的领域，但它们有着相互关联和相互促进的关系。美术设计可以为虚拟现实技术的应用提供美感和创意，而虚拟现实技术则为美术设计带来新的创作领域和表现手段。它们共同推动艺术和技术的融合与发展。

学习目标

- 了解什么是美术设计和虚拟现实技术。
- 掌握美术设计基础与造型的方法。
- 了解美术设计基础的训练工具及材料。

职业素养目标

- 培养学生对美术设计领域的欣赏能力。
- 培养学生的审美、材料等能力，以更好地进行艺术设计创作。

 职业能力要求

- 具备美术设计与虚拟现实技术的基础知识。
- 具备一定的欣赏能力。

项目重难点

- 重点：认识美术设计与虚拟现实技术。
- 难点：掌握美术设计造型基础与虚拟现实的关系。

任务1.1　认识美术设计与美术绘画的应用领域

美术设计和美术绘画在各行各业中都有广泛而多样的应用。无论是传统的画布绘画，还是数字绘画和图形设计，美术设计和美术绘画都具有创作力、表现力和艺术性，为各个领域的视觉传达提供了重要的支持和表现手段。

1.1.1　美术设计应用领域

美术设计为以下领域的视觉传达提供了重要的支持和表现手段。

1. 广告和品牌设计

美术设计师可以通过运用创意和艺术元素，设计出具有吸引力和识别性的广告与品牌形象，帮助企业传递信息、吸引目标受众和塑造品牌形象。广告品牌设计如图1-1所示。

图1-1　广告品牌设计

2. 平面设计

美术设计师在平面设计中发挥着重要的作用。他们可以利用艺术元素和设计原理设计出海报、宣传册、包装等平面作品，为产品、服务和活动创造出具有吸引力和识别性的视觉效果。宣传海报案例如图 1-2 所示。

3. 产品设计

美术设计在产品设计中也有重要的应用。美术设计师通过外观设计来提升产品的美观性和吸引力。他们可以设计产品的形状、纹理、色彩等，使产品与众不同并满足用户的审美需求。产品设计如图 1-3 所示。

图 1-2　宣传海报案例

图 1-3　产品设计

4. 网页和移动应用设计

美术设计师在网页和移动应用设计中扮演着重要的角色，他们可以设计出对用户友好且具有艺术感的界面，提升用户体验，吸引用户留下并使用应用。网页设计如图 1-4 所示。

5. 视觉艺术

美术设计是视觉艺术的一种表现形式。艺术工作者可以通过美术设计来表达自己的情感、思想和观点，他们可以创作绘画、雕塑、摄影等艺术作品，并在画廊、博物馆等艺术场所展示。视觉艺术设计如图 1-5 所示。

图 1-4　网页设计

图 1-5　视觉艺术设计

6. 建筑和室内设计

美术设计在建筑和室内设计中也有广泛的应用。美术设计师可以为建筑和室内设计创作出具有美感和艺术效果的装饰图案和艺术品，使建筑和室内空间更具艺术性和个性化。室内效果图如图1-6所示。

7. 影视和动画设计

美术设计在影视和动画制作中也发挥着重要的作用。美术设计师可以通过绘画、造型、布景等艺术手段，为影视和动画创造出具有视觉冲击力和艺术感的画面效果，增强作品的艺术性。插画如图1-7所示。

图1-6 室内效果图

图1-7 插画

1.1.2 美术绘画应用领域

通常人们会认为美术设计与美术绘画并无太多不同之处，实际上二者存在明显的区别，美术设计与美术绘画的不同之处在于创作过程、技巧、表现形式以及客户需求。图1-8为美术绘画作品。

图1-8 美术绘画作品

美术设计主要是为了传达信息、吸引目标受众和塑造品牌形象等而进行的设计工作，它在广告、品牌设计、平面设计、产品设计等方面有广泛应用。而美术绘画则主要是为了表达艺术工作者的情感、思想和观点，将其以视觉艺术的形式呈现。在美术设计中，创作过程通常是通过研究目标受众、了解市场需求、进行设计方案策划等来实现的，美术设计师需要考虑目标受众的喜好、品牌形象等因素，从而设计出符合需求的作品。而美术绘画则更加注重艺术工作者的个人创作过程，通常是艺术工作者根据自己的创意和情感进行创作。美术设计师通常需要掌握一定的设计技巧和工具，如排版、色彩搭配、平面构图等，以实现设计目标。进行美术设计时，可以使用各种媒体和技术，包括手绘、数字设计、平面设计软件

等。而美术绘画则更加注重艺术工作者对绘画技法的掌握和创新，如素描、水彩、油画等，艺术工作者可以通过不同的绘画媒介和技法来表达自己的艺术创意。美术设计通常是在客户需求的影响下进行设计创作，设计师需要根据客户要求来进行创作。而美术绘画则更加注重艺术工作者个人的创作自由度，不受特定客户的限制。图1-9为平面设计产品。

尽管美术设计和美术绘画有一些不同之处，但它们也有共同之处，例如创造力、表现力和艺术性。无论是美术设计还是美术绘画，都需要艺术工作者具备良好的审美能力、创作能力和技术能力，以实现视觉传达和艺术创作的目标。

美术绘画在社会各个领域都有广泛而多样的应用。无论是传统的绘画技法还是数字绘画和创意绘画，美术绘画都具有创造力、表现力和艺术性，为各个领域的视觉传达提供重要的支持和表现手段。图1-10为绘画作品。

图1-9　平面设计产品

图1-10　绘画作品

1.1.3　美术设计与绘画的作品欣赏及应用

美术设计与绘画创造了美，而我们又如何去欣赏美呢？首先，我们要知道，随着创作方式的不同，观看的角度也是不同的，类有所同，类亦有所不同。

在美术设计方面，创意与构思是最重要的。在欣赏美术设计作品时，首先可以关注作品的创意和构思，思考设计师是如何通过图案、色彩和排版等元素来传达信息和表达观点的；其次关注色彩与配色，色彩是美术设计作品中一个重要的表现元素，我们通过欣赏作品的色彩运用和配色方案，可以感受到设计师对色彩搭配和情感表达的巧妙处理；再次关注排版与布局，平面设计作品的排版和布局是设计中至关重要的一环，欣赏作品时，可以观察排版的结构、字体的选择和版面的整体平衡感，了解设计师对信息传达和视觉引导的处理方式；最后关注美术设计的图形与形式，美术设计作品通常运用各种图形和形式来表达观点和创造视觉冲击力。观察作品中的图形元素、图案和形式感时，我们可以体验设计师对形状和结构的处理方式。美术设计作品如图1-11所示。

图1-11　美术设计作品

而对美术绘画作品的欣赏，则更多地聚焦于艺术工作者个人的创作表现和艺术性。绘画的技法与表现，是衡量一个绘画者的重要指标。欣赏绘画作品时，我们可以关注艺术工作者的绘画技法和表现手法，如线条的流动、色彩的运用、光影的处理等，通过观察和体验艺术工作者的绘画技巧，我们可以更好地理解作品的表达意图。同时，也需要注意绘画者在作品中的主题与情感的表达，绘画作品通常有着明确的主题和情感表达。在欣赏作品时，我们可以思考艺术工作者想要传达的情感和思想，通过色彩、构图和画面表现来感受艺术工作者的表达方式。而每位绘画者又有属于自己的艺术风格与个性，如果我们能辨认出不同艺术工作者的风格特点，则有助于理解他们对于形式、主题和表现方式的思考，从而更好地了解艺术工作者对于艺术的独特诠释。

任务1.2　认识美术设计基础与造型

美术设计基础和美术造型有一定的关联，但也有一些差异。

美术设计基础是指在美术设计领域所必备的知识、技能和理论基础。它包括色彩理论、图形构图与布局、排版与文字设计、视觉传达与信息设计、视觉艺术基础、数字工具和软件应用、设计思维与创意能力等方面。美术设计基础注重视觉表达和传达的技巧和原则，帮助设计师运用图像、色彩、排版等元素创作出有艺术性和吸引力的设计作品。

美术造型则更侧重于艺术形象的创造和表现，它是通过物质材料和手段创造出的可视静态空间形象，包括雕塑、绘画等形式。美术造型注重形象的塑造和表现，通过形体的表达、对线条和色彩的运用等来表现艺术工作者的思想、情感和审美观点。如图1-12所示为美术造型形象塑造和表现的案例。

图1-12　美术造型形象塑造和表现

在某些情况下，美术设计基础和美术造型可以相互融合和交叉应用。例如，在美术设计中，可以运用美术造型的原理和技巧来创造出有艺术感和视觉冲击力的设计作品；而在美术造型中，也可以根据美术设计基础的知识和原则进行构图、运用色彩、排版等。总体来说，美术设计基础和美术造型都是美术领域的基础知识和技能，它们相互补充和支持，共同为美术创作提供必要的理论和实践基础。

1.2.1　美术设计基础

美术设计的基础可以简单归纳为以下七类。

1. 色彩理论

了解色彩的基本概念，如色相、明度、饱和度等，以及色彩的搭配原则和色彩心理学，能够运用色彩来传达情感和表达意图。

2. 图形构图与布局

掌握图形元素的基本构成和布局原则，如对称、平衡、重复、对比等，能够合理地安排元素的位置和关系，使作品具有良好的视觉效果。图 1-13 为图形构图与布局。

3. 排版与文字设计

了解字体的特点和分类，掌握排版的基本原则和技巧，能够选择合适的字体和排版方式，使文字内容具有美感且易读。

4. 视觉传达与信息设计

理解视觉传达的基本原理和效果，能够通过图像、图标、符号等形式清晰地传达信息和引导观众的目光。

5. 视觉艺术基础

熟悉绘画、素描、色彩等艺术的基本技法和表现方式，掌握透视、光影、比例等基本概念和技巧，能够运用艺术手法创作美术设计作品。

6. 数字工具和软件应用

熟悉美术设计常用的数字工具和软件，如 Adobe 公司的 Photoshop、Illustrator、InDesign 等，能够运用这些工具进行图像处理、插图设计、排版制作等。图 1-14 为插画设计。

图 1-13　图形构图与布局

图 1-14　插画设计

7. 设计思维与创意能力

培养创造性思维，具有观察、分析和解决问题的能力，能够提出独特的设计理念和创意解决方案。

虽然美术设计基础涉及的内容较多，但还是应该通过学习和实践，选择适宜的内容进行学习，并不断提升自己的基础知识和技能，为自身美术设计的发展打下坚实的基础。

1.2.2 美术设计造型

美术造型是指通过物质材料和手段创造的可视静态空间形象，以表现艺术工作者的思想和情感。传统的物质材料包括颜料、墨、绢、布、纸、木板、石材、泥土、玻璃、金属等。

美术造型也是一种表现空间艺术的形式，通过艺术工作者的创作，创造出具有视觉冲击力和艺术性的作品，主要的美术造型形式包括雕塑和绘画。雕塑是通过手工或机械工具将材料加工成具有三维形体的艺术品，雕塑可以是立体、高度具象的，也可以是抽象或符号化的形象，它可以通过材料的质感、形态的变化、对空间的利用等创造艺术效果；绘画是通过颜料、墨等材料在平面上进行创作，体现了艺术工作者对艺术的思考和表达方式。绘画可以是写实的，通过色彩、线条、光影等来再现或夸张物体的形态和细节；也可以是抽象的，通过色彩、形状、纹理等来表达抽象的思想和情感。

美术造型作品的创作是艺术工作者将自己的观察、思考和情感转化为具体形象的过程，从而传达给观众，观众通过欣赏和理解艺术工作者创作的作品，可以感受到艺术工作者的思想、情感及其对社会生活的反映和表达。

对于美术设计造型，我们可以通过一幅画、一尊雕塑来了解。首先介绍一幅来自毕加索的画——《哭泣的女人》，如图 1-15 所示。这幅作品展示了毕加索对人物形象的独特诠释和表达方式，他以扭曲、变形的手法，打破了传统的人物形象，通过畸形的形象来表达人物内心的痛苦和情感张力；画面中的颜色运用也很独特，通过强烈对比和不和谐的配色，进一步增强了画面的戏剧性和表现力，体现了毕加索在创作中的实验精神和对艺术的挑战，他以大胆的手法和独特的表现形式，突破了传统的艺术观念，为观众带来一种全新的艺术体验。同时，这幅作品也让人们反思艺术的定义和界限，展示了艺术工作者对于形式和内容的探索及创新精神；它也通过艺术的形式传达了毕加索对人类痛苦和苦难的思考和关注，容易触动观众内心深处的情感共鸣。这幅作品的影响力远远超出了艺术领域，成为一个象征性的形象，代表人类内心的痛苦和矛盾；它也成为毕加索艺术风格的代表作之一，展示了他对艺术的独特见解和创新精神。《哭泣的女人》在艺术史上的地位很高，它对后世艺术工作者的影响深远，是一幅经典的艺术之作。

接下来，介绍来自米开朗基罗的著名雕塑作品——《大卫》，如图 1-16 所示。这尊雕像创作于 1501—1504 年，被认为是西方美术史上最值得欣赏的男性人体雕像之一。意大利文艺复兴时期艺术家米开朗基罗所创作的这尊雕塑作品，被认为是文艺复兴人文主义思想的具体体现，它再现了人体的力量之美，具有雄伟健美的体格和勇敢、坚毅的神态。《大卫》的身体和脸部肌肉紧张而饱满，展现出内在的紧张感和动感；雕像的头部和两条胳膊被故意放大，使得大卫在观众的视角中显得更加挺拔有力，给人一种巨人般的感觉，这种雕塑形式体现了米开朗基罗对男性理想化美的追求。在创作《大卫》的过程中，米开朗基罗注入了自己的全部的热情和激情，他通过这尊雕塑作品表达了自己对思想解放运动的支持。《大卫》代表了当时雕塑艺术作品的最高境界，展示了文艺复兴时期艺术工作者

追求人体完美和人文主义思想的精神。它具有深远的影响和艺术价值，不仅是一件艺术作品，更是文化和历史的见证，是人类艺术创作的杰作之一。

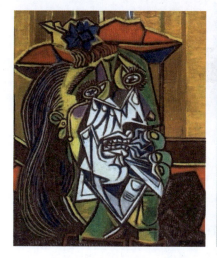
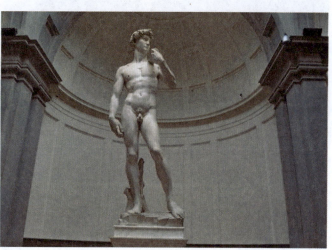

图 1-15 《哭泣的女人》　　　　　　　图 1-16 《大卫》

随着新时代的发展，新的美术造型也逐渐占据人们更多的审美视野，给人们带来更多美的享受。如图 1-17 所示，来自新时代艺术家萨拉特的作品《盗梦空间》就是一个很好的例子，它展示了装置艺术和光影技术与现代科技的融合。通过运用透明材料和镜子，萨拉特创造了一个虚幻、神秘的空间，给观者带来了前所未有的奇幻体验。他将影像艺术、计算机艺术、音乐艺术、雕塑艺术、建筑以及现代工业技术等多种艺术形式融合在一起，创造出一个封闭的宇宙，观者可以在其中感受到令人惊叹的视觉效果和幻象。同时，增强现实、虚拟现实和混合现实等新型技术也成为当代艺术工作者创作的重要手段。这些技术可以为观者提供与现实世界不同且更加沉浸式的艺术体验，艺术工作者可以利用这些技术创造出虚拟的艺术空间，与观者进行互动，使其更深入地参与到艺术创作中来。这些新的表现形式为艺术工作者们提供了更加广阔的创作空间和更多的表现手法，他们可以通过光影、材料、科技等多种元素来创出具有独特魅力和令人惊叹的艺术作品，这些作品不仅在艺术领域中具有重要地位，也在推动着科技与艺术的融合与发展。总体来说，光影技术和现代科技的发展为艺术工作者创造了新的艺术形式和表现手段。装置艺术、增强现实、虚拟现实等技术不仅为观者带来了全新的艺术体验，也为艺术工作者提供了更多的创作可能和表现自我的空间。这些新的艺术形式不仅在当代艺术中占据重要地位，也为艺术未来的发展指明了新的方向。

新时代数字化的发展也对艺术产生了深远的数字化影响。传统的艺术形式通常需要艺术工作者具备高超的绘画技巧和美术功底，而三维（3D）数字艺术则不再需要这些高要求。通过计算机软件，艺术工作者可以创作出更加生动、立体的作品，而且可以在虚拟空间中进行各种创意的表达。数字艺术的另一个重要特点是互动性。增强现实技术的应用使得观众可以实时与艺术作品进行互动，增强了观众的参与感和沉浸式体验感。故宫博物院的增强现实月历就是一个很好的例子，观众通过扫描月历上的二维码，就可以看到如图 1-18 所示的 3D 的虚拟作品，为观众提供了一种全新的艺术体验。

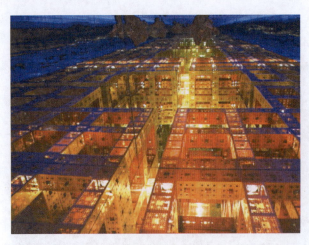

图 1-17 《盗梦空间》　　　　　　　图 1-18 当故宫遇上 AR

相对地，数字化的发展也给艺术市场带来了新的机遇和挑战。数字艺术作品可以便捷地进行复制和传播，使得艺术市场更加开放和多样化。同时，数字艺术的创作和销售模式也与传统艺术有所区别，需要建立起相应的数字化平台和渠道。数字化对艺术的影响是积极的，它为艺术工作者提供了更多的表现方式和创作空间，也为观众提供了更加丰富多样的艺术体验。随着技术的不断发展，数字艺术将会在未来继续发展壮大，成为艺术领域的重要分支。

1.2.3　美术设计造型的审美特征

审美特征可以首先从两个方面来简述，即造型能力和审美的概念。

1. 造型能力

造型能力在艺术创作中起着重要的作用。它是艺术工作者对物体、形象进行观察和理解的能力，是将现实对象转化为艺术形象的关键。在绘画艺术中，素描造型能力是其中的基础，它包括认识、塑造、控制和再现对象四个方面。

（1）认识对象是指艺术工作者要准确地认清创作对象的特点。艺术工作者需要通过观察和研究，了解对象的形态、结构、比例和特征，从而能够将创作对象的特点准确地表现出来。

（2）塑造对象是将对象在平面上进行刻画和表现。艺术工作者需要通过绘画技巧和手法将对象的形象特点转化为艺术形象。在绘画中通过线条、阴影、光影等表现手法，使得画面中的物体有立体感和形体感。

（3）控制画面是指艺术工作者在创作过程中，对画面的结构、布局和比例进行控制。艺术工作者可以通过构图、透视等手法，创造出独特的个性化形象，使画面更加有冲击力和表现力。

（4）再现对象是指将现实对象完美地植入画面中，并与画面中的其他元素相融合，表达出艺术工作者的意图、情感和思想。通过细腻的表现和精确的构图，艺术工作者可以将观察到的对象再现出来，与观众共享。总体来说，造型能力是艺术工作者对事物进行观察、理解和表达的能力。在 3D 数字艺术中，这种能力同样非常重要，因为数字艺术需要

艺术工作者通过构思和技法，将现实对象转化为虚拟的艺术形象。通过运用造型能力，艺术工作者可以创造出独特而有力量的作品，丰富观众的艺术体验。图 1-19 所示为 3D 数字艺术作品。

2. 审美的概念

审美是人类理解世界的一种特殊形式，并且与个人的情感、智慧以及文化背景密切相关。审美是人们对美好事物的追求和欣赏，人们通过发现和感知世界上存在的美来丰富自己的物质和精神生活。美学思想是对美的认识能力和审美评价能力的

图 1-19　3D 数字艺术作品

凝聚，它是一种抽象的思想体系，融入了个人的思想感情和审美偏好。美学思想反映了时代的审美理想和社会的审美气质。随着时代的变迁，审美标准不断演变，人们对美的理解和追求也在不断变化。信息化的快速发展使得人们所认为的"美"分为多种风格，这些风格并存且不断发展。每个人对美的理解和欣赏都是主观的，并受到个人背景和经验的影响，不同的文化、历史背景和个人经历都会对人们的审美观念产生影响。因此，美的定义和审美标准是多元且动态的。

总体来说，审美是人类追求和欣赏美的一种特殊形式，是人们与世界形成的一种关系状态。美学思想体现了人们对美的认识和评价能力的凝聚，也反映了时代的审美理想和社会的审美气质。随着时代的变迁和信息化的快速发展，审美标准不断演变，人们对美的理解和追求也在不断变化。图 1-20 展现了新时代背景下新的审美形式所带来的新的艺术创作方式。

对于新时代背景下所发展的新艺术形式——虚拟现实技术，人们也需要新的审美来看待。虚拟现实技术通过对创作对象的外观、形状等方面进行艺术加工和精简，可以更真实、更准确且更有特点地表达所要创作的对象。虚拟现实技术可以运用美学的精髓与和谐思想，将其引入艺术的造型创作中，使得创作更具有美感和艺术性。图 1-21 为虚拟现实技术中的创作作品。

图 1-20　美学作品

图 1-21　虚拟现实技术创作的作品

在建筑领域，虚拟现实技术可以用于保存传统建筑及其技术。通过观察传统建筑的造型和技术手段，收集、整合传统建筑元素，利用虚拟现实技术在虚拟世界中进行等比构建，可以完全还原被制作物体的原始形态。同时，可以将作品作为数字数据进行保存和传承。虚拟现实技术具备强大、高效的场景还原功能和艺术构建能力，为虚拟现实行业提供了广阔的发展空间。如图1-22所示，虚拟现实技术高效的场景还原功能和艺术构建能力，让其成为创作的重要元素。人们可以在虚拟世界中随意、重复提取元素，并无限次地使用。虚拟现实技术还可以通过设置交互式和触发式场景动画，实现高品质和高效率的构建和输出。与传统的逐帧渲染制作相比，虚拟现实技术的粒子系统和材质功能更加灵活，可以呈现出各种艺术效果，为艺术工作者提供强大的数字创作工具，其呈现的艺术作品真实且具有艺术性，是技术与艺术的融合。这种创作方式要求创作者具备高水平的技术、艺术品位、传统美学和文化修养。虚拟现实技术在创作中既要还原真实，又要保持艺术性美感，对创作者提出了更高的要求。

图1-22 虚拟现实技术作品

总体来说，虚拟现实技术在艺术创作中具有广泛的应用前景。它不仅可以提供更真实、更准确和更有特点的艺术表达方式，还可以让艺术创作者在虚拟世界中充分发挥创造力，创作出兼具技术和艺术的作品。

任务1.3　认识美术设计造型基础与虚拟现实的关系

1.3.1　虚拟现实的概念

虚拟现实（virtual reality，VR）是一种模拟现实环境的技术和体验，通过计算机生成的图像和声音为用户创造出一种身临其境的感觉。虚拟现实技术通常通过佩戴头戴式显示器（head-mounted display，HMD）来实现，这个设备可以将用户完全封闭在虚拟世界中，

让他们可以看到虚拟世界的景象，听到虚拟世界的声音，如图 1-23 所示。

虚拟现实主要依靠计算机图形学、传感器技术和人机交互技术来实现。通过计算机生成的虚拟环境，用户可以与虚拟世界进行实时互动，例如探索虚拟环境、参与虚拟游戏、进行虚拟培训等。虚拟现实技术不仅可以在娱乐和游戏领域得到广泛应用，还在医疗、教育、建筑、艺术等多个领域展示了巨大的潜力。其核心目标是创造出一种身临其境的体验，让用户感觉自己置身于虚拟的世界之中。通过头戴式显示器、手柄等设备，用户可以与虚拟环境进行实时互动，增强了体验的沉浸感和交互性。虚拟现实技术可以带来更加直观、真实和身临其境的体验，为用户创造出全新的感知和交互方式。

虽然近年来虚拟现实技术取得了显著进展，但仍然存在一些挑战和限制，例如设备成本、系统性能、运动追踪等。然而，随着技术的不断发展和进步，虚拟现实有望在未来成为更加普及和广泛应用的技术，为人们带来更多全新的体验和可能性。

虚拟现实技术又是从何发展而来的呢？1962 年，美国的艾伊·伊凡斯（Ivan Sutherland）开发了世界上第一个头戴式显示器并创造了"虚拟现实"这个术语。20 世纪 80 年代，由于计算机技术和图形学的进步，虚拟现实开始引起人们更多的关注，美国国家航空航天局（NASA）也开始在航天飞行员的培训中采用虚拟现实技术。20 世纪 90 年代，虚拟现实开始进入商业化阶段。虚拟现实头戴式显示器开始出现在市场上，例如美国的 VPL Research 推出的 Data Glove 和 Eye Phone。21 世纪 10 年代，虚拟现实迎来了新的突破和发展。2010 年，美国 Oculus VR 公司成立，推出了首款消费者级虚拟现实头戴式显示器 Oculus Rift。该产品在 2012 年通过众筹平台 Kickstarter 融资成功，引起人们的广泛关注。2016 年，虚拟现实迎来一个新的里程碑。Oculus Rift、HTC Vive 和 Play Station VR 等虚拟现实头戴式显示器（图 1-24）开始进行商业销售，引发了一波虚拟现实产品的热潮。

图 1-23　虚拟现实环境技术和体验

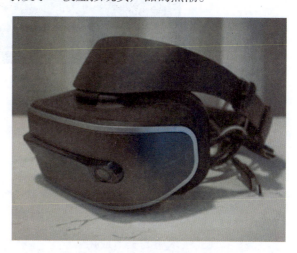

图 1-24　虚拟现实头戴式显示器

近年来，虚拟现实的技术和应用得到持续创新和扩展。增强现实（augmented reality，AR）和混合现实（mixed reality，MR）技术的发展，为虚拟现实带来了更多的可能性。虚拟现实经历了多个发展阶段和技术进步，从最初的实验研究到商业化应用的发展，虚拟现实技术逐渐成为引人注目的领域，为人们带来全新的沉浸式体验和交互方式。随着技术的不断进步和应用的扩展，虚拟现实有望在未来带来更多的创新和变革。而虚拟现实技术

在未来的应用，一直都是行业内的热门话题。

虚拟现实发展到今天，其应用涵盖了许多领域。在游戏和娱乐领域，虚拟现实技术通过头戴式显示器和手柄，用户可以身临其境地沉浸在虚拟的游戏世界中，获得更加直观的游戏体验（图1-25）；教育和培训领域通过虚拟现实技术的应用，学生可以参与到沉浸式的学习环境中，例如虚拟实验室、历史文化重现等，感受到更加生动和有趣的教学体验；虚拟现实技术在医疗和健康领域也有着广泛的应用，它可以用于手术模拟、康复训练、心理治疗等方面，为患者提供更加真实和个性化的医疗服务；虚拟现实技术对于建筑和设计行业也有重要的应用，它可以用于虚拟建筑模型的创建和浏览，帮助设计师和客户更好地理解和可视化设计方案；对于旅游和文化遗产来说，通过虚拟现实的展示和体验，游客可以虚拟参观历史遗址、博物馆和艺术作品，感受更加真实和丰富的文化体验；虚拟现实技术还逐渐应用于运动和健身领域，通过虚拟现实头戴式显示器和运动感应设备，用户可以参与到虚拟的运动场景中，进行交互式的健身训练。

图1-25　游戏菜单界面

除了以上所讲述的几个领域，虚拟现实技术还应用在社会交流、军事模拟、艺术创作等领域。随着技术的不断发展和创新，虚拟现实有望在更多的领域发挥作用，为人们带来更多的创新和改变。

1.3.2　虚拟现实技术的美术设计基础

1. 虚拟现实技术中的美术应用

虚拟现实技术过去确实被广泛应用于模拟和演示等方面，但近年来它已经逐渐进入艺术领域，成为电影电视导演、动画师和艺术工作者崭新的创作媒介。随着技术的不断革新，艺术的表达方式也在不断突破，虚拟现实为艺术工作者创造了新的艺术栖息地。

与过去的岩画所代表的虚拟现实相比，现代的虚拟现实已经开辟出全新的艺术表达领域。虚拟现实带来了崭新的创作方式和体验，它是一种既新颖又陌生的艺术形式。在虚拟现实技术的引领下，虚拟现实艺术必将创造出更加优秀的作品，也为艺术工作者提供了更

大的创作自由度和想象空间。通过虚拟现实，艺术工作者可以创造出真实感和沉浸感更强的作品（图1-26），将观众带入全新的艺术体验中。例如，舞蹈虚拟现实艺术可以通过创造虚拟环境和增强互动性，为观众呈现出独特且令人难忘的舞蹈作品。

虚拟现实艺术的发展也将促进艺术界的创新和发展。艺术工作者可以利用虚拟现实技术创造出更加多样化和个性化的作品，同时为观众提供更加丰富多样的艺术体验。虚拟现实艺术的出现将为艺术界带来新的可能性和机会，为艺术创作注入更多的创意和活力。

2. 虚拟现实CG动画中的美术

相较于普通美术的应用形式，虚拟现实技术有两重突出性。

首先是真实性，因为虚拟现实技术能够以逼真的方式模拟真实世界的物理规律、光照效果和声音效果。通过高清晰度的视觉效果、立体声音和触觉反馈，虚拟现实动画能够给观众带来身临其境的体验，使他们感觉自己真的置身于虚拟世界中。

其次是沉浸性，观众可以完全沉浸于虚拟世界中，忘却现实世界的存在。通过佩戴虚拟现实头盔和耳机，观众的视觉和听觉感官将完全被虚拟世界所占据，他们感觉自己身处完全不同的环境中。由于虚拟现实动画具备这些特点，它能够给观众带来一种全新的娱乐体验，观众不再仅仅是观看动画，而是能够与动画角色互动，探索虚拟环境，并对故事发展产生影响。

Baobab工作室是一家位于美国加利福尼亚州的虚拟现实动画工作室，由梦工厂动画《马达加斯加》的导演兼编剧Eric Darnell创立。Baobab工作室的很多成员是来自梦工厂的人才，他们看到了虚拟现实技术带来的机遇，通过将艺术和新技术相结合，创造出新的媒体形式，即虚拟现实动画。Baobab工作室的首部虚拟现实CG作品 *Invasion!*（《入侵》）（图1-27）获得2017年的艾美奖，该作品讲述了两只可爱的兔子应对外星人入侵的故事，画面清新可爱。虚拟现实CG使观众成为故事的一部分，观众可以看到自己是一只毛茸茸的小胖兔，蹲下来时，圆滚滚的肚子也会更加圆润。这种沉浸式的体验让观众更加深入地参与到故事中，增强了他们与作品的互动性。这部作品通过结合精美的画面、逼真的音效和触觉反馈，为观众提供了一种全新的娱乐体验。

图1-26 艺术工作者创造作品

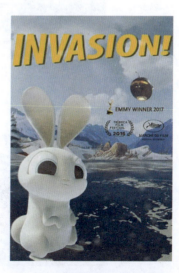

图1-27 *Invasion!*（《入侵》）

这种创新的方式让观众以前所未有的方式感受动画作品，同时为艺术工作者和技术人员提供了新的创作空间和机会。虚拟现实动画的出现和发展为动画产业带来新的发展机遇，并为观众提供了更加丰富多样的娱乐选择。

3. 虚拟现实的 3D 数字艺术

3D 数字艺术主要使用三维建模技术来呈现。三维建模是一种通过计算机创建三维物体的过程，艺术工作者可以使用专业软件或工具来建立具有高度真实感的虚拟三维模型。在三维建模过程中，艺术家可以通过绘图、雕刻、排列和编辑等操作来创建物体的形状、纹理和细节。他们可以在虚拟环境中精确地调整每个物体的大小、比例和位置，使其符合自己的创作意图。

与传统的平面艺术不同，3D 数字艺术可以呈现更加逼真和立体的效果。艺术工作者可以使用光照、材质和阴影等技术来增加作品的真实感和视觉效果。通过不同的渲染技术，艺术工作者可以将三维模型转化为具有光影效果和质感的图像或动画。

3D 数字艺术在许多领域都得到广泛的应用，包括电影、游戏、动画、建筑和产品设计等。艺术工作者可以利用三维建模技术来创造独特的形象、场景和视觉效果，丰富了艺术创作的可能性。同时，3D 数字艺术也为观众提供了更加沉浸式和逼真的艺术体验。

三维建模是虚拟现实技术的核心，它通过使用三维软件来创建完整的三维数字几何模型。建模的过程可以定义物体的形状、属性和外观，从而使得物体在虚拟环境中得以呈现和操作。

在三维建模中，使用专业的三维软件如 3ds Max（图 1-28）、Maya（图 1-29）等提供的环境和工具，艺术工作者可以通过创建、调整和编辑物体的几何形状来构建具有高度真实感和复杂细节的三维模型。艺术工作者需要具备熟练且高超的建模操作技巧，以将设计草图或概念完美地转化为三维视图。建模是三维软件使用者必备的基本技能，它是三维工具运用中非常具有挑战性和关键的部分。建模技能的熟练程度直接影响着最终三维模型的质量和呈现效果，艺术工作者需要掌握各种建模技术和操作方法，以便精确地还原和表达设计意图。

图 1-28　3ds Max 界面

项目1 | 美术设计与虚拟现实技术基础

图 1-29　Maya 界面

　　三维建模在虚拟现实技术中扮演着重要的角色，它为虚拟环境的构建和呈现提供了基础和支持。通过三维建模，艺术工作者可以创造出逼真和复杂的三维场景、物体和角色，为观众带来更加沉浸式和真实的虚拟体验。

　　而要将 3D 数字艺术运用于虚拟现实项目时，常常需要将三维建模技术与其他技术相结合，以实现更精美的画面和角色效果。以下是通常涉及 3D 数字艺术的几个制作模块。

　　初期设计：在这一阶段，艺术工作者和设计团队将制订虚拟现实项目的整体概念和创意。他们会进行概念设计、角色设计、场景设计等，以确定项目的视觉风格和要素。

　　建模及动作设计：在这一阶段，艺术工作者使用三维建模技术创建项目中的物体、角色（图 1-30）和场景。他们可以通过建模软件绘制几何形状、设置纹理和材质，以及调整物体的大小、比例和位置。同时，动作设计也是重要的一环，艺术工作者可以使用动作捕捉技术来录制现实中的动作，并将其应用于虚拟角色中，使其动作更加真实和自然。

　　渲染与后期：在这一阶段，艺术工作者使用渲染程序将三维模型转化为最终的图像或动画。在渲染过程中，他们可以设置光照、阴影、材质和纹理等参数，以增加作品的真实感和视觉效果。后期制作阶段还包括特效添加、音效设计和剪辑等，以进一步提升项目的质量和观赏性。

　　在整个制作过程中，三维建模技术是不可或缺的一部分，它为虚拟现实项目提供了视觉元素的基础。通过精细的建模和动作设计，艺术工作者可以创建出高度逼真和具有个性的虚拟角色和场景。而渲染和后期制作则

图 1-30　三维建模技术创建的角色

17

进一步增强了作品的视觉效果和艺术表达。

4. 虚拟现实引擎中的美术

环境美术在影视动画、游戏制作以及虚拟现实等领域都扮演着重要的角色。通过精细的场景设计和建模（图1-31），环境美术可以为角色表演提供具有真实感和沉浸感的背景环境，它不仅可以增加作品的视觉吸引力，还可以通过环境的氛围和细节营造出特定的情感和故事氛围。

图1-31 场景设计

随着信息时代的发展，数字媒体技术的进步为环境美术提供了更多的创作手段和技术支持。影视特效、三维制作、游戏编程以及虚拟现实技术等领域的发展，为艺术创作者提供了更广阔的创意思维空间。艺术工作者可以利用这些技术和工具，将创作理念和设计意图转化为立体、时间、触感等多维度的作品。特别是虚拟现实技术的兴起，使得观众可以更加身临其境地体验作品。虚拟现实技术不仅仅依赖于技术的发展，艺术创作也在其中起到重要的作用。艺术工作者需要从艺术角度思考如何运用和实现技术，发现技术上的缺陷和不足，并通过反馈来促进技术的进步和发展。

虚幻引擎4（UE4）是开发者非常喜爱的引擎之一。它具有出色的实时渲染效果，可以达到接近电影静帧的效果，这使得它非常适用于虚拟世界的设计和创作。UE4拥有强大的图形处理和高级动态光照能力，为游戏和虚拟现实应用提供了强有力的技术支持。

从UE4的功能来看，它主要包括关卡编辑、蓝图可视化、C++程序编辑三个部分。通过关卡编辑功能，用户可以设计和创建需要的场景，包括地形、建筑、植被等元素。蓝图可视化则是UE4中非常强大的功能之一，它允许艺术创作者通过连接语言节点来编译并创建实时动画或触发式动画，而不用精通计算机程序语言。最后，UE4还提供了C++程序编辑功能，使得计算机技术工作者可以与艺术创作者一起在同一平台上进行开发，打破了艺术创作者与技术工作者之间的界限。UE4具有强大的功能和图形处理能力，使得它成为开发者喜爱的引擎之一。它的实时渲染效果接近电影静帧，为虚拟世界的设计和创作提供了强大的支持。无论是通过关卡编辑、蓝图可视化，还是C++程序编辑，UE4都为艺术创作者和虚拟现实技术工作者提供了丰富的工具和平台，促进了综合性动画艺术创作的发展。

UE4在室内外虚拟现实场景方面的应用非常广泛。通过结合虚拟现实技术，用户可以利用VR设备在UE4渲染的虚拟现实项目中游览房地产或工业产品。在虚拟的室内环

中，用户可以进行交互操作，了解房屋的结构和模拟居住效果。UE4 在渲染室内效果方面表现出色，它能够呈现出温馨的氛围、舒适的结构布局和优秀的视觉效果，这些都归功于对美的认知。通过精细的场景设计、高质量的材质和纹理、逼真的光照和阴影效果，UE4 能够创建出令人沉浸的虚拟室内环境。

在虚拟现实场景中，用户可以通过自由探索、交互操作和模拟体验来了解和评估房屋或产品的质量、功能和设计。这种虚拟现实技术不仅能提供更直观、真实的体验，还能节约时间和成本，帮助用户做出更好的决策。UE4 结合虚拟现实技术，能够打造出令人印象深刻的室内外虚拟现实场景。通过美学上的认知和技术上的优秀表现，它能够为用户带来温馨的感受，提供详细的房屋或产品信息，并为用户的决策提供有力支持。

此外，UE4 在场景美术构建方面也具有许多强大的功能和工具。首先，虚拟摄像机可以灵活且高仿真地进行取景，使得场景的观感更加逼真和真实。其次，UE4 提供了高品质且高效率的灯光构建和材质渲染能力，可以实现对场景的精细控制和真实还原。利用高分辨率贴图和特效粒子系统，可以还原现实场景的细节和氛围。此外，UE4 还提供了场景笔绘制工具，使得用户可以绘制各种地形和地貌细节；利用材质编辑器，用户可以制作动态植被等元素，实现动画场景的交互体验。而且，UE4 的实时渲染能力意味着用户无须逐帧渲染即可在引擎内实时捕捉高品质的场景画面。如图 1-32 所示为 UE4 虚拟场景。

图 1-32 UE4 虚拟场景

随着 UE4 的不断发展和完善，创作者可以挑战他们的艺术思维。不论是特效制作、界面设计、影视制作，还是灯光构建、动画制作、产品展示等领域，创作者的知识面越广，技术越精湛，就越能够在 UE4 中实现更多精彩的创作。他们不仅可以呈现出真实的效果，还能够浓缩和展现出美好的真实世界。它的不断发展和完善，为创作者提供了更多的创作空间和实现创意的可能性。

虚拟世界为艺术创作提供了无限的可能性。随着虚拟现实技术的不断发展和 UE4 等工具的日益完善，艺术创作者可以在数字领域创造出更加丰富多样的作品。

随着数字艺术的发展，虚拟世界和虚拟现实技术将成为驱动其发展的新动力。借助 UE4 等工具，艺术创作者可以在数字领域中探索新的创作方式和表现形式，打破传统艺术形式的限制。这将进一步丰富艺术创作的内容和形式，为观众带来更加丰富、多元的艺术体验。虚拟现实技术和 UE4 等工具的发展将为数字艺术的创作带来新的动力。它们将为

艺术创作者提供更广阔的创作空间和更丰富的表现手段，推动数字艺术在未来的发展中展现出更加独特和多样的魅力。

任务 1.4　认识美术设计基础的训练工具及材料

1.4.1　美术设计基础训练工具

1. 铅笔

铅笔（图 1-33）在素描绘画中具有非常重要的作用。选择合适的铅笔硬度和软度，运用不同的线条技巧和手势，艺术工作者可以更好地表现明暗和质感，创造出具有层次性和丰富性的作品。铅笔有很多种类，下面列举一些常见的铅笔种类。

HB 铅笔：HB 是硬度和黑度的平衡，是一种中等硬度和黑度的铅笔，常用于一般的写字和绘画。

H 类铅笔：代表硬度，数字越高，表示铅芯越硬。常见的 H 类铅笔有 2H、3H、4H 等。H 类铅笔适用于绘制细节、轮廓和排线等需要较细和清晰线条的场景。

B 类铅笔：代表黑度，数字越高，表示铅芯越软。常见的 B 类铅笔有 2B、3B、4B、6B 等。B 类铅笔适合绘制阴影、渐变和表现质感等需要较浓和柔和线条的场景。

F 铅笔：代表细腻，是一种较细的铅笔，常用于绘制细节和轮廓。

9B 铅笔：一种非常软和浓的铅笔，常用于绘制深色的阴影，强调质感。

不同硬度和黑度的铅笔可以创造出不同的绘画效果。硬质铅笔适合绘制细节和清晰的线条，软质铅笔适合绘制阴影和柔和的线条。通过使用不同铅笔的组合，熟练素描持笔姿势，如图 1-34 所示，可以表现出明暗、质感和层次感等多样的效果。

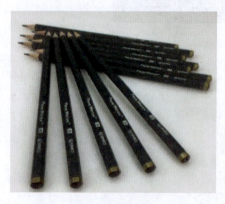

图 1-33　铅笔

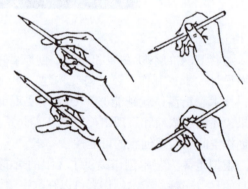

图 1-34　素描持笔姿势

艺术工作者可以根据绘画主题和需要灵活选择合适的铅笔，以达到想要表达的形态、明暗和质感的目的。同时，通过练习和实践，艺术工作者可以逐渐掌握不同铅笔的特性，发挥出最佳的绘画效果。

2. 木炭条

木炭条（图1-35）是一种常用的素描绘画工具，具有鲜明的特点和独特的表现力。木炭条通常是由柳枝等木材经过烧制而成，因此它具有松软、颜色纯黑、颗粒较细的特点，可以创造出丰富的层次和明暗效果。

木炭条的特点使得它适用于在不同类型的纸张上绘画，并且容易进行修改和调整。由于木炭条的颜色较为温暖和明亮，可以轻松地进行光影的表现，因此使得作品更加逼真和生动。

然而，由于木炭条具有较大的颗粒和柔软的质地，所以对于绘画者的技术要求较高，掌握难度较大。初学者可能会感到难以控制和精确地运用木炭条。因此，对于初学者来说，推荐先掌握基本的素描技巧，并使用铅笔进行绘画，再尝试使用木炭条。

3. 炭精条

炭精条（图1-36）与木炭条存在差异，它们的质地和颗粒有所不同。炭精条的质地较硬，颗粒较粗，适合在较光滑的纸张上绘画。由于炭精条的颗粒较大和质地较硬，绘画中修改起来比较困难，对下笔的严谨程度要求较高。炭精条的笔触通常较粗犷和潇洒，适合表现粗狂和大胆的效果。因此，对于初学者来说，使用炭精条可能会有一定的难度。由于炭精条的特点和要求，初学者可能较难掌握运用炭精条的技巧。

图1-35　木炭条　　　　　　　　图1-36　炭精条

总体来说，虽然炭精条和木炭条的主要成分相同，但它们的质地、颗粒和绘画效果确实有所差异。炭精条适合有一定绘画经验和技巧的人使用，通过熟练掌握炭精条的特点和技巧，可以创造出粗犷、潇洒和充满力量的作品。初学者可以先从使用木炭条开始，逐渐掌握基本的素描技巧，再尝试使用炭精条进行绘画。对于初学者来说，建议先掌握基础的绘画技巧，再逐渐尝试使用不同的绘画工具，以实现更好的绘画效果。

4. 素描纸

当使用铅笔进行素描时，不宜选择纹理密度过大的纸张，因为表面过于光滑的纸张附着力较差，容易出现持久摩擦导致的问题。而木炭条和炭精条对纸质的要求相对宽松一些，普通的素描纸（图1-37）和水彩纸（图1-38）就可以满足需求。钢笔素描用纸则需要具备薄厚适当、韧性强、纹理密度大的特点，还要具有一定的吸水性。

图 1-37　素描纸

图 1-38　水彩纸

图 1-39　素描本

另外，素描本（图 1-39）和速写本具有方便携带和易于保存的特点，适用于课外临摹练习和写生。素描纸也有多个种类，常见的包括铅画纸、卡纸和水彩纸。铅画纸表面颗粒较粗，纸质松软，适用于短期作业。双面白卡纸表面颗粒较细，较光滑，能够展现丰富的色调变化，纸质也较为结实，经得起反复修改和刻画，适用于中长期作业。水彩纸的表面具有网状纹路，适合制作特殊的画面效果。素描纸的尺寸也有很多规格，常见的是 4 开或 8 开的画纸。在使用单张素描纸时，需要配合相应尺寸的画板辅助进行作画。此外，还有一些硬皮的素描本，可以利用本子本身的硬度进行绘画，而且便于携带。

5. 橡皮

橡皮分为白橡皮（图 1-40）和可塑橡皮（图 1-41）两种，主要用于清除误笔，有时也可以用于特殊需要。白橡皮有不同的型号，常见的有 HB 橡皮、2B 橡皮、4B 橡皮等，其中 B 前面的数字越大，橡皮越软。软质白橡皮具有较强的清除力度，而硬质白橡皮适合进行细致的修改。可塑橡皮则更加柔软，可以根据需要捏成不同的形状，用来粘除误笔。

如果要清除过多的铅笔痕迹，必须先使用可塑橡皮粘去发亮的铅笔痕迹，然后使用白橡皮进行清除。否则，画面很容易被擦花脏污。请注意，应先粘后擦。此外，可以使用刀子将白橡皮切成尖角，也可以将可塑橡皮捏成尖角，用于提亮高光和处理细节。还可以在灰底上以类似排线条的方式擦出一组漂亮的白色纹理。

虽然对于初学者来说，使用常见的白橡皮即可，但是普通白橡皮容易擦花画纸，因此推荐使用较软的 4B 橡皮。

项目1 | 美术设计与虚拟现实技术基础

图 1-40　白橡皮

图 1-41　可塑橡皮

6. 纸擦笔

纸擦笔（图 1-42）具有柔软、干燥的质地，可以用来揉擦过重的深色调，使其变淡，并使其柔和丰富，擦拭过硬、跳跃、杂乱的铅笔痕迹使其虚化柔和，擦拭灰调以使灰调变深。这些操作能够产生丰富的效果，并且沾满铅灰的纸擦笔还可以直接当作画笔使用。运用得当，还能产生更加丰富的效果。

图 1-42　纸擦笔

另外，在铺完大块的色调之后，可以使用纸、布甚至手指进行擦拭，这可以快速使色调变得丰富，加快作画的速度。然而，对于初学者来说，不推荐过多地使用纸擦笔。初学者可以先专注于掌握绘画的基本技巧，再逐渐尝试使用纸擦笔处理细节和创造特殊效果。

1.4.2　美术设计基础训练材料

美术设计有很多基础训练材料，以下是一些常见的材料和工具。

铅笔和橡皮：铅笔是最基础的绘画工具，可以用来进行素描和草图练习。橡皮是用来

纠正错误和擦除铅笔痕迹的工具。

美术纸：素描纸、铅画纸、卡纸和水彩纸等不同纸张可以用于不同的绘画媒介和绘画技法的训练。

颜料和画笔：颜料可以用于色彩练习和绘画作品的创作，包括水彩颜料、丙烯颜料、油画颜料等。画笔有不同的形状和毛料，可以根据需要选择合适的画笔。

调色板：用于调配颜料的平板，可以是传统的木质调色板，也可以是更方便清洗的塑料调色板。

切割工具：如刀片和剪刀，用于切割纸张、贴纸和拼贴等。

画架和画板：用于支撑和呈现绘画作品的框架和支架。

画布：用于油画和丙烯画的画布，可以是棉布或麻布。

素描本和速写本：便于携带和保存的小型绘画本，适合写生和临摹练习。

色铅和彩色铅笔：用于进行色彩练习和作品的创作。

色彩工具：如调色盘、调色刀、刷子清洗盒等辅助工具，用于调配颜色和保持画笔干净。

除了上述材料和工具，还有许多其他的训练材料，如蜡笔、粉笔、水彩笔、软笔和绘图仪器等。因此，初学者可以根据个人喜好、绘画风格和训练目的来决定适合自己的材料和工具。

项目 2

美术设计的基础训练

项目导读

造型是美术设计的基础，学习美术设计表现技法，需要掌握所设计物体的黑白灰、空间、结构、透视等关系。造型的起点是线条，由线条构成面，组成造型的关系。学习美术设计的过程则是从较为简单的几何体开始练习，从浅入深，从简单的几何体到静物，再到人物、场景，从临摹到创作，这是美术设计基础需要经历的步骤。

造型是一切美术设计的基础，只有完成了造型的学习，才能掌握物体、人物的动态及结构关系。造型的学习方法是从整体到局部深入再到整体的过程，通过造型练习，提高观察事物的能力，提高对物体、人物结构的敏锐辨别能力。

美术设计基础训练，包含造型训练和色彩训练。掌握了造型基础及物体正确的黑白灰、空间、结构、透视等关系以后，才能够更好地进入色彩的学习与训练，最终达到美术设计基础训练的目标。

学习目标

- 了解美术设计基础的含义。
- 掌握美术设计基础技法。
- 通过美术设计基础技法的训练，提高美术设计造型与色彩能力。

职业素养目标

- 培养学生能够善于观察和理解身边的事物结构、透视、空间、明暗关系，提高自身的美术设计造型与色彩能力。
- 利用所学专业技法知识提高审美能力，更好地进行艺术设计创作。

职业能力要求

- 具备良好的观察力和造型能力。
- 学会用美术设计造型与色彩能力对虚拟道具、人物等进行造型艺术创作。
- 将美术理论知识与虚拟造型和色彩艺术创作技法相结合，提高艺术修养。

项目重难点

- 重点：虚拟场景中的单体建模训练。
- 难点：虚拟场景中的单体建模塑型与色彩训练。

任务 2.1　物体的基本型塑型训练

2.1.1　几何体单体建模以及透视训练

1. 造型几何体结构与透视

几何形体是从自然存在的物体中提炼、概括出来的物体基本结构形式。我们可以把任何形体的物体分解为几何形体的变体或者组合体。在造型学习中，通常利用几何形体结构来观察、解构一切物体，几何形体解析是理解自然界一切物体结构的基本方法。根据物体结构分析和观察，可以发现物体普遍存在透视关系。几何体的透视原理，是由于物体之间或同一物体的不同部分之间所处空间位置远近不同引起的近大远小的变化现象。图2-1～图2-4分别是自然界中的三种透视原理以及几何体的结构与透视表达范例。

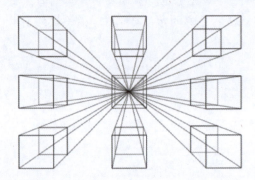

图2-1　一点透视

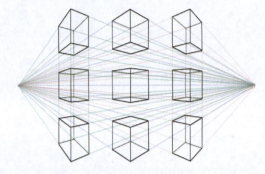

图2-2　两点透视

图2-3　三点透视

图2-4　几何体的结构与透视

2. 几何体单体以及组合体的明暗关系

学习并掌握几何体的透视和结构特点后，可以根据几何体的透视与结构关系，结合光源方向，找准明暗交接线。通过光影技法，正确表现石膏体的明暗关系，完成几何体造型表现。

几何体组合的绘制，需要注意几何体之间前后关系跟遮挡关系以及几何体的透视、比例。注意两个石膏体的明暗交界线及投影，注意明暗交界线的虚实关系，投影线的前后关系。画暗部投影时，要注意面的变化，线条近实远虚，投影前面重后面轻，应画出渐变。石膏几何体的明暗关系，也称为物体的明暗调子。明暗关系在造型绘画里是最重要的组成部分，通过明暗调子的表达来呈现体积、空间关系。明暗关系又分为五个大的层次，即"明暗五调子"。图2-5～图2-7是几何形体的黑、白、灰三大面，五大调以及物体三大面和五大调绘画的示例。

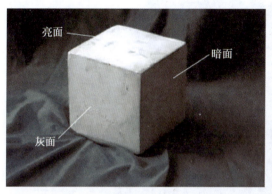 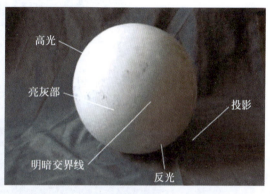

图2-5 正方体的黑（暗）、白（亮）、灰三大面　　图2-6 几何体造型的五大调

图2-7 几何体结构造型的明暗关系

明暗五调子包含以下内容。

高光：整个物体最亮的地方，也就是光线直射的地方。

亮面：受光面的高光与深灰面中间的层次。

灰面：亮面与明暗交界线中间的层次。

明暗交界线：亮暗面的转折处，一般明暗交界线是最暗的地方。

暗面：包含物体背光面、反光和投影。

几何体单体建模以及透视训练步骤如下。

【步骤1】 几何体单体造型建模塑型训练。

几何体是练习美术设计造型最基础的课程，也是美术设计基础造型学习的起点。正方

体则是初学者学习透视和物体基本结构最简单的几何体。通过正方体的绘制练习,理解近大远小是视觉上的自然现象,利用近大远小的透视关系表现物体的前后空间和立体感,从而在二维的画面表现出三维的立体空间。图 2-8 为使用三维建模软件构建一个正方体完成几何体的初步练习。

图 2-8　几何体的建模塑型

【步骤2】完成几何单体练习,如图 2-9～图 2-11 所示,完成球体、圆柱体、锥体的建模练习。

图 2-9　几何体的建模范例一

图 2-10　几何体的建模范例二

项目2 | 美术设计的基础训练

图 2-11　几何体的建模范例三

2.1.2　几何体组合建模以及透视训练

几何体组合建模以及透视训练步骤如下。

【步骤1】　几何体单体明暗制作练习，可参考案例如图 2-12 所示，完成几何体单体三大面、五大调明暗的制作练习。

【步骤2】　几何体组合造型明暗绘画练习（需要以下几何组合建模完成图片素材）。

多个几何体的组合造型各异，要呈现单个物体的结构与明暗关系，还要考虑物体与物体之间的联系性。摆放在一起的多个几何体，需要把控好个体明暗调子的细节，也要兼顾统一光线下的整体变化。

几何体组合造型明暗的绘画练习，可参考案例如图 2-13 所示，完成几何体组合造型明暗的制作练习。

图 2-12　几何体单体造型明暗制作练习

图 2-13　几何体组合的明暗造型

任务 2.2　虚拟静物道具训练

2.2.1　道具静物体单体建模塑型训练

1. 虚拟静物

简单来说，我们所描绘的对象就是静物，诸如酒瓶、酒杯、坛子、罐子、瓜果、蔬

菜，花卉等，静物训练是几何形体训练后的升级和进阶，静物训练阶段的教学目的主要是提高学生的造型能力和形体塑造能力。图2-14和图2-15分别为静物的传统绘画过程以及三维建模软件制作静物的范例。

图2-14 静物的传统绘画过程

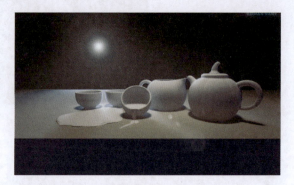

图2-15 三维建模软件制作静物的范例

2. 虚拟静物色彩关系

物体的色彩关系主要是指物体的固有色、光源色和环境色。图2-16为通过三维软件制作的一组静物色彩表达范例。

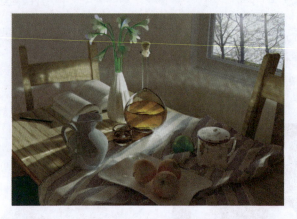

图2-16 虚拟静物的固有色、光源色和环境色

固有色就是物体本身所呈现的固有色彩。把握好固有色，即准确地把握色相。固有色的关系十分明确，一般来说，物体的中间色调部分是体现色相的关键，亮部和暗部都会有相应的环境色和光源色的变化。

光源色是指不同光源发出的光线具有不同的色彩特性，因此所呈现的色光也会有所不同。如太阳光在早晨或傍晚都会呈现出偏暖的橙光，在中午和下午又会呈现出相对偏冷的光色。不同的灯光也会有强弱不同、冷暖不同的色彩呈现。

环境色是指环境在光线照射下所呈现的颜色。物体表面经光照射后，不仅吸收光线，也会把自身的色彩反射到周围的物体上，尤其是反光较强的材质。例如，在接近红色苹果或绿色苹果的衬布旁会相应地呈现出不同的环境色。

在制作虚拟静物道具时，首先需要建立3D模型。3D建模是制作3D静物道具的重要步骤，它利用计算机工具创建3D图像，包括表面和材质等。建立模型需要一定的软件操

作技术以及美术设计技巧，应考虑尺寸、比例、结构、特征和多个角度等方面。下面的步骤先以静物单体为例进行训练。

【步骤1】 道具静物体单体结构建模训练，如图2-17所示是静物体建模的过程。画者可自行寻找静物实物素材，用三维软件完成静物体建模塑型练习。

图2-17　道具静物体的建模塑型

【步骤2】 道具静物体单体块面造型、光影、材质建模训练如图2-18和图2-19所示。

图2-18　道具静物体的造型、光影、材质（一）　　图2-19　道具静物体的造型、光影、材质（二）

2.2.2　组合道具静物体建模塑型训练

组合道具静物体建模塑型训练步骤如下。

【步骤1】 组合道具静物体结构建模塑型训练如图2-20所示。

图2-20　道具静物体组合的建模

【步骤 2】 组合道具静物体单体块面造型、光影、材质建模训练如图 2-21 和图 2-22 所示。

图 2-21　道具静物体组合训练（一）

图 2-22　道具静物体组合训练（二）

2.2.3　组合道具静物体色彩训练

在任务实施过程中，先进行道具静物体的建模，完成建模后渲染着色，注意物体的固有色、光源色和环境色之间的关系。

【步骤 1】 组合道具静物体建模塑型，如图 2-23 和图 2-24 所示，完成组合道具静物体色彩训练步骤过程的第一步——进行造型、光影和材质制作。

图 2-23　道具静物体组合建模（一）

图 2-24　道具静物体组合建模（二）

【步骤 2】 如图 2-25 和图 2-26 所示，完成组合道具静物体渲染着色训练。

图 2-25　道具静物体组合着色（一）

图 2-26　道具静物体组合着色（二）

任务 2.3　虚拟人物头像训练

1. 虚拟人物头像的基本结构

人物头像脸部的起伏凹凸、明暗虚实关系，都是光线作用于人物面部内在结构的外部表现。要想深入地刻画人物头像，必须非常了解头像的结构以及其内在的结构关系。把头像脸部都块面化，然后分出光打在脸部肌肉的明暗交界线，再深度刻画。

可以用头部骨骼来最为直接地了解人物头像结构，因为头部骨骼是最能深度地体现头像五官和面部肌肉的结构，它与头像有非常直接的关系，所以学好头部骨骼的大体结构和黑白灰关系是画头像的关键。图 2-27 和图 2-28 为头部骨骼结构解析图。

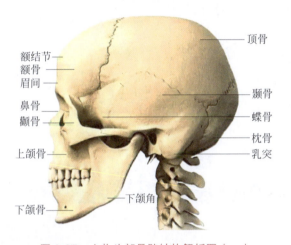

图 2-27　人物头部骨骼结构解析图（一）　　图 2-28　人物头部骨骼结构解析图（二）

2. 三庭五眼的概念

在人物头像制作中，五官的比例非常重要，学好人物头像的"三庭五眼"才能制作正确的人物五官，图 2-29 为三庭五眼分析图。

三庭：发际线至眉毛、眉毛至鼻底、鼻底至下颌三段相等的位置，它描述了面部竖向的比例关系。

五眼：两只眼睛之间的距离为一眼的距离，以此为标准，将面部从左到右分为五个相等的部分，它描述了面部横向的比例关系。

特点："三庭五眼"强调面部比例的协调和匀称，这是美的体现。在实际应用中，可以根据具体情况进行适当调整。

属性："三庭五眼"被认为是一种相对稳定的标准，但它并非固定不变，会因种族、地区和时代的差异而有所不同。

图 2-29　人物头部三庭五眼分析图

作用:"三庭五眼"在人物形象塑造中具有重要的指导作用,可以帮助人物形象设计师更好地把握人物的面部比例,以达到更加美观的效果。

3. 人物头像的透视

如图 2-30 所示为人物不同方向的头部透视图。

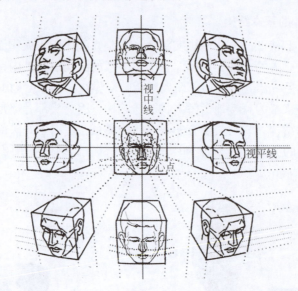

图 2-30　人物不同方向的头部透视图

2.3.1　卡通头像塑型建模练习

卡通头像塑型建模练习步骤如下。

【步骤1】 卡通头像造型结构建模塑型训练。

卡通头像制作的主要性质特征是简化、艺术化、夸张变形等。为了塑造生动有趣的卡通头像,夸张是常用的造型技巧,应紧紧抓住形象的某些特征,将其夸大或者使其新奇有趣,突显形象的个性特征,以凸显形象的个性特质,从而增加它的艺术感染力。图 2-31 为卡通头像建模练习。

【步骤2】 卡通头像造型整体建模塑型训练如图 2-32 所示。

图 2-31　卡通头像的结构建模

图 2-32　卡通头像的整体建模

2.3.2 写实头像塑型建模练习

写实头像塑型建模练习步骤如下。

【步骤1】 写实头像造型结构建模塑型训练。

写实头像的制作难度较大,要重点了解人物头部主要骨点、肌肉、五官位置的基本比例、不同年龄、性别等具有的差异,认识光线对塑造人物形象起到的作用,掌握描绘人物头像的基本方法,能准确、真实地表现出具体对象的年龄、性别、形象的特征和头部动势。如图 2-33 所示,完成写实头像造型结构建模塑型训练。

【步骤2】 写实头像光影建模训练如图 2-34 所示。

图 2-33　写实头像结构建模　　　　图 2-34　写实头像光影建模

2.3.3 虚拟人物头像色彩训练

在任务实施过程中,完成虚拟人物头像建模后,进行渲染着色,注意人物头像的光影色彩变化、色彩搭配以及反光色彩的关系。

【步骤1】 虚拟人物头像建模塑型如图 2-35 所示。

【步骤2】 虚拟人物头像渲染着色训练如图 2-36 所示。

图 2-35　虚拟人物头像建模　　　　图 2-36　虚拟人物头像渲染着色

任务 2.4　虚拟场景的制作训练

2.4.1　虚拟场景中的植物单体塑型建模

1. 虚拟场景的构图

好的构图有利于画面的和谐，如果构图不准确，就会导致画面看起来杂乱无章。在虚拟场景制作过程中，构图就是场景的起点，需要围绕画面的主题和主体进行视觉引导。想要使画面呈现出简洁明了的效果，就必须构图准确。

虚拟场景的构图方式有以下几种。

1）对称构图

对称式构图可以使画面庄重、肃穆，具有平衡、稳定、相对的特点。这种构图方式符合大众审美，但又缺少一种冲击力，常用在表现对称物体（如建筑物）或者特殊物体上。

2）三角构图

以三个视觉中心为景物的主要位置，形成一个稳定的三角形，但不局限于正三角形。三角构图给人以安定、均衡之感，同时又不失灵活。图 2-37 为稳定的三角构图。

图 2-37　场景的三角构图

3）S 形构图

S 形构图是利用 S 形曲线对画面进行布局，使画面看上去有韵律感与活力感，产生优雅、协调的感觉。

4）L 形构图

L 形构图类似于用 L 形的物体将主体包围起来，起到突出主体的作用。

2. 虚拟场景的透视

虚拟场景的透视用于表现真实环境中三维立体以及空间距离关系。关于这个概念有两

个最重要的知识点,即近大远小和空间纵深。

近大远小是指在相同空间下,相同物体之间产生视觉上近大远小的变化现象。即近景物体比例真实,远景物体产生视觉缩小的现象。

空间纵深是指人在一幅画面中感觉到的强烈的远近对比。物体在空间距离下产生视觉焦点,并导致所有物体围绕这个焦点聚拢的聚焦方式,即为纵深。

图 2-38 所示为虚拟场景的透视。

图 2-38 虚拟场景的透视

3. 虚拟场景的光影与色彩

在制作场景的时候,光影是必不可少的,它是营造画面氛围的重要表现形式,在处理光影的时候,要注意自然,即颜色的真实性与和谐性。

同时,要进行色调训练,色调是对象在特定光源或环境条件下的画面色彩相互对比、相互影响而形成的多变统一的关系。场景色彩的物体更多,场景更大,细节更多。应注意整体概括、对比变化、对立统一及和谐之美。

场景色彩要丰富,并不是五颜六色都往上面加,而是在一定的色彩关系下,通过纯度、明度以及色相的变化与和谐而达到的效果。在光线很强的情况下,色彩场景的光感表现在面积对比、明暗对比、冷暖对比以及补色对比等因素中。图 2-39 为虚拟场景的光影色彩效果图。

图 2-39 虚拟场景的光影与色彩

【步骤1】 如图 2-40 所示,完成虚拟场景中的植物单体结构建模训练。

虚拟场景中的植物单体是制作虚拟场景的重要组成部分,虚拟场景中的植物单体结构建模训练是构建虚拟场景前的重要准备。建模前需要了解植物的特征与种类,掌握植物的结构,常见的植物是乔木、灌木、草地和花被等。

【步骤2】 如图 2-41 所示,完成虚拟场景中的植物单体光影、白模渲染训练。

根据光影设定要求,正确地进行光影渲染,在了解植物的特征、种类与结构以后,观察植物的光影变化,完成光影渲染。

图 2-40　虚拟场景的植物单体结构建模

图 2-41　虚拟场景中的植物单体光影、白模渲染

2.4.2　虚拟场景中的植物单体色彩表达

虚拟场景中的植物单体色彩表达训练步骤如下。

【步骤1】　虚拟场景中的植物单体色彩渲染训练，图 2-42 为 24 色色相环及色彩搭配解析图。

植物色彩是营造空间情感意境的核心元素，它以不同的色彩搭配构成瑰丽多彩的景观，并赋予环境不同的特性。

园林植物色彩的表现形式是多样的，有同色系、互补色、邻近色色彩组合等。同色系相配的景观植物色彩协调统一，互补色能产生对比的视觉效果，给人强烈醒目的美感；而邻近色就较为和谐，可以给人舒缓的感觉。效果图如图 2-43 所示。

【步骤2】　整体细化光影色彩，效果图如图 2-44 所示。

项目2 | 美术设计的基础训练

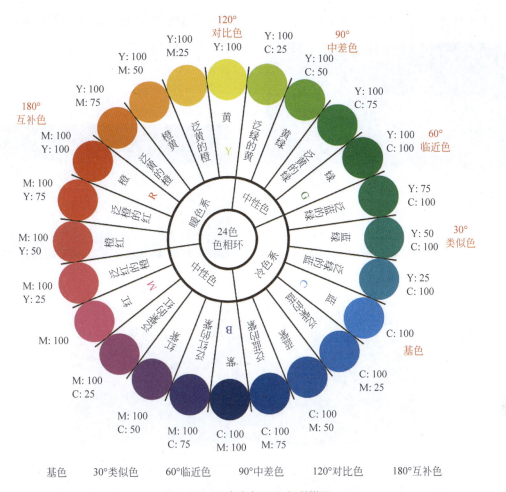

图 2-42 24 色色相环及色彩搭配

图 2-43 虚拟场景中的植物单体光影色彩

图 2-44 植物单体光影色彩细化

2.4.3 虚拟场景的构建

虚拟场景的构建步骤如下。

【步骤1】 如图 2-45 所示,完成虚拟场景的建模训练。

虚拟场景的建模训练,需要认真理解虚拟场景的构图、结构、透视原理,掌握虚拟场景整体和细节的表达。

【步骤2】 虚拟场景中的结构、光影等细节调整,效果图如图2-46和图2-47所示。

图2-45 虚拟场景的整体结构建模

图2-46 虚拟场景的结构光影细节调整(一)

图2-47 虚拟场景的结构光影细节调整(二)

2.4.4 虚拟场景的色彩训练

虚拟场景的色彩训练步骤如下。

【步骤1】 如图2-48所示,完成虚拟场景色彩训练建模部分。

图2-48 虚拟场景的建模

【**步骤2**】 虚拟场景的光影色彩渲染训练,色彩渲染效果图如图 2-49 所示。

在虚拟场景的光影色彩渲染训练中,需要注意不同颜色之间的比例关系。其中,需要细致地控制颜色的明度、色调和饱和度的变化,以营造出不同的效果。在制作场景时,还需要根据不同的光源对颜色的影响,精细地把握画面。例如,在绘制夕阳余晖的画面中,可以选用渐变色的方式来表现橙黄色的夕阳,但是要注意合理运用颜色的渐变方式,避免出现突兀的感觉。图 2-50 为色彩三要素图解参考。

图 2-49 虚拟场景的光影色彩渲染

图 2-50 色彩三要素

项目 3

美术设计基础速写

项目导读

对于初学者来说，基础速写是一项训练造型综合能力的方法，是在素描中所提倡的对整体意识的应用和发展。基础速写的综合性，主要受限于速写作画时间的短暂，它是一种短暂又受限于速写对象的绘画活动。因为基础速写是以静物、景物、环境和运动中的物体为主要描写对象，画者在没有充足的时间进行分析和思考的情况下，必然以一种简约的综合方式来表现。基础速写能培养画者敏锐的观察能力，使其善于捕捉生活中美好的瞬间。基础速写能培养画者的绘画概括能力，使画者能在短暂的时间内画出对象的总体特征和生活运动规律。基础速写能为创作收集大量素材，好的基础速写本身就是一幅完美的艺术品和设计初稿。基础速写能提高画者对形象的记忆能力和默写能力，能探索和培养具有独特个性的绘画风格以及设计创作能力。

因此，对于初学者来说，基础速写是一种学习用简化形式来综合表现静物、景物、环境和运动物体造型的绘画基础课程。基础速写对于绘画创作者和设计师的创作训练来说，是感受生活、记录感受的方式。基础速写使这些感受和想象形象化、具体化。基础速写是由设计和造型训练走向设计和造型创作的必然途径。画者经常练习基础速写，就能迅速掌握静物、景物、环境和人体的基本结构，熟练地画出静物、景物、环境和人物及各种动物的动态和神态，对设计创作构图安排和情节内容的组织会有很大的帮助。

学习目标

- 知识目标：了解基础速写的基本概念，掌握速写的造型和训练的基本技巧。
- 能力目标：初步理解基础速写的基本逻辑，能够结合设计和绘画逻辑绘制速写作品。
- 文化目标：感知艺术设计中速写的独特性和基础性，培养良好的设计造型基础和职业设计师的基础审美能力。

职业素养目标

- 培养学生掌握基础速写的造型和基本逻辑能力。
- 学生能够感知速写中的独特性和基础性，拥有良好的设计造型基础能力和设计师基础审美素养。

项目3 | 美术设计基础速写

职业能力要求

- 能够掌握基础速写的造型和基本逻辑能力。
- 能够结合设计和绘画逻辑绘制速写作品。

项目重难点

- 重点：基础速写造型能力训练。
- 难点：结合设计和绘画逻辑汇总速写作品训练。

任务 3.1　把握速写的结构形态

3.1.1　速写的结构形式

1. 速写的概念

基础速写是指用绘画工具快速描绘对象的总体结构、造型形态、环境空间特点、人物特征等基本造型要素的绘画方法。

基础速写是一种快速的写生方法。速写的英文是 sketch，有草图的意思。速写同素描一样，不但是造型艺术和艺术创作设计的基础，也是一种独立的艺术形式。这种独立形式是在 18 世纪于欧洲确立的，在这以前，速写只是画家创作的准备阶段和记录手段。

针对设计专业来说，基础速写和传统绘画的速写略有不同。设计类的基础速写，是指在短时间内运用简练而概括的表现手法描绘物象的一种形象捕捉活动。它与速写一样，都是快速表现物象的形式。但与速写不同的是，设计速写不是对物象的简单照搬，它要求设计师运用敏锐的观察能力、高度的概括能力以及综合的信息处理能力，将自然美变为艺术美，并利用形式感、节奏感、用笔的力度感等表现手法，使已存在于自然但并不明确或不强烈的形式元素进一步明确和强化，形成有别于一般绘画的表现。

基础速写的分类如表 3-1 所示。

表 3-1　基础速写的分类

分类依据	分类
功能分类	可分为创作速写和基础练习速写两大类
绘画类别	可分为国画速写、西方绘画速写、设计速写
作画时间	可分为快速速写、慢写
使用工具	速写对绘画工具的要求不是很严格，一般来说能在材料表面留下痕迹的工具都可以用来画速写，例如常用的铅笔、钢笔、签字笔、马克笔、圆珠笔、炭精条、木炭条、毛笔、平板电脑、手绘板等

2. 速写的结构形式

基础速写的结构很重要，它能让练习者快速抓住和表现物体的本质情况，快速把握其运动规律。所以，不管是人物速写、动物速写还是景物速写等，都要先通过最本质的结构观察和情况的把握，才能准确地进行下一步绘制，这样才能保证速写作品的质量和训练目的。在众多的速写练习中，最难的还是人物速写的练习。因为相对于景物来说，人物动作和结构有很多不确定性，画者很难快速感知和把握各种各样的高难度动态，所以用最简短的时间抓住运动的结构，是基础人物速写的关键和成功所在，必须加强这方面的训练强度和绘画数量的，只有在量变的情况下，才能激发质变发生。所以，速写是一个需要长期坚持的绘画练习。

人物基础速写的结构大致可以分为以下几类："一竖"——脊柱线；"两横"——肩部横线和臀部横线；"三体积"——头部，胸廓和骨盆；"四肢"——上肢和下肢。图3-1和图3-2主要体现人体的动线和结构体块之间的相互关系。

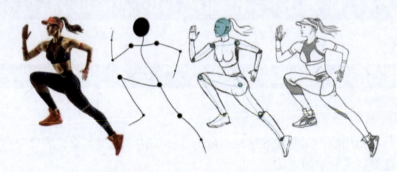

图 3-1　人体运动结构（一）

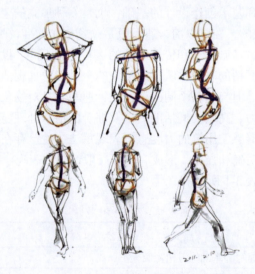

图 3-2　人体运动结构（二）

对于人物基础速写的练习，可以先通过一段时间对人物体块的速写和分析训练，或者对动作结构的夸张并简化训练，达到快速捕捉人物动态结构的形式，以便观察人物的运动规律和结构特征，也方便对人物的基础速写做印象记忆，为后续练习做好基础和铺垫。可

以运用各种材料和工具进行练习，平板电脑和手绘板绘制都可以，不拘泥于传统速写和绘画形式。如图 3-3～图 3-5 所示，通过人物体块和动态结构之间的扭动关系，展示出结构的特征。

图 3-3　人物体块绘制（一）

图 3-4　人物体块绘制（二）　　　　　图 3-5　人物体块绘制（三）

衣纹的结构速写，要注意在画衣纹线与结构线时，应明确知道结构决定着衣纹线的变化。"结构线"不要被"衣纹线"迷惑，要画准确，贴结构处的线要实、要准。刻画"惯性线"时，不要画得太多，且不宜画得太重。日常要多观察衣纹的褶皱规律和人体的运动关系，只有把这两者结合起来，才能够更好地表现生动的人物形象。如图 3-6～图 3-9 展示了人物动作与衣服褶皱之间的相互联系。

以上的结构练习和规律，画者在经过练习和长期分析之后，可以结合具体的人物形象进行基础速写的训练。在作画过程中，也要结合之前的结构规律和人物体块结构，准确把握结构线，快速把人物形象绘制出来，为后面的形象设计和创作打下坚实的速写基础。图 3-10 是一些练习的范例，画者可以根据这些范例进行相应的练习，也可以根据范例的内容，自行寻找合适的人物形象加强练习，把基础练扎实。

动物的基础速写也经常会出现在设计和创作中，它常常出现在一些虚拟的场景和角色需求中，那动物的速写练习也就成为日常训练的内容之一。相对于人物的结构来说，动物的结构把握起来相对容易些。动物的形体结构是有规律可循的，日常生活中应多观察动物的生活习性和结构关系，就能很好地塑造这些动物的生动形象。如迪士尼塑造的米老鼠

图 3-6 衣纹结构分析（一）

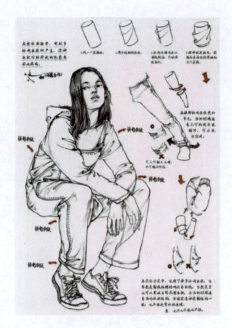

图 3-7 衣纹结构分析（二）

图 3-8 下肢衣纹结构

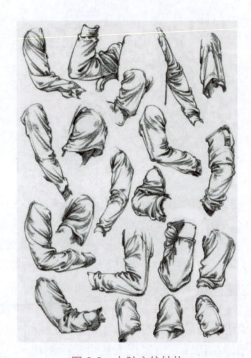

图 3-9 上肢衣纹结构

形象就非常经典，颇受大众欢迎。其创作者也是在落魄的时候，不断观察老鼠的习性，并不断进行绘画训练，最终才确定了米老鼠的设计形象。所以，对于设计专业来说，动物的基础速写也是必不可少的训练。动物的基础速写结构，可以根据图3-11、图3-12所展示动物在进行活动的时候，各个角度之间的体块和动态关系进行练习，以加深对动物速写的了解。

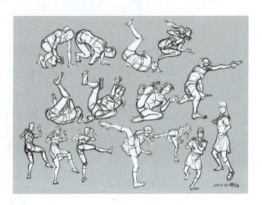

图 3-10　人物动作形象

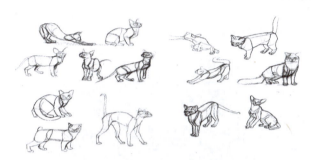

图 3-11　动物习性绘制

图 3-12　动物形象绘制

3.1.2　速写的形态把握

相对于结构来说，基础速写的形态包含的元素更多，它不只有结构和结构线，还应把物体的形态、动态都表现出来，这就需要创作者具有很强的塑造能力和观察记忆能力，还要检验手上的细节等方面的快速表现能力。所以，对于基础速写的形态练习，需要大量的时间和数量的积累，才可能达到一定的高度。否则，很难塑造好具体的物体形象。

一般来说，人物的形态比较复杂，可塑性也比较强，所以在实际的训练中，人物的形态练习是必不可少的。可以通过从简到繁的递进关系进行相应的练习，这样可以让训练的层次感更明显，形态练习也更扎实。以人物形态为例，可以从最初的比例关系到动作形态，再到具体的人物细节形态，逐步进入高阶的练习和锻炼，最终达到设计创作要求的基础速写能力。图 3-13～图 3-18 从各个角度和形式总结了人物速写的方式方法与绘画技巧，以此练习能促进速写绘画技能的提升。

图 3-13　人物动作形态规律

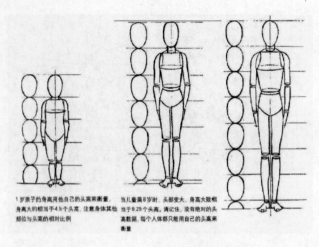

图 3-14 人体比例关系

图 3-15 人物形态分析

图 3-16 手部形态规律图

图 3-17 上肢形态规律

图 3-18 下肢形态规律

3.1.3　速写的意识养成

1. 养成好的观察习惯

画速写时是观察得最多的时候，因为时间短，要画的内容多，画者需要不停地去看模特再动笔，在这样一看一画的过程中，就养成了观察的好习惯，这样的习惯有助于画素描和色彩，只有多观察，才能看清楚需要画的人物或静物，才能不断与自己的画面进行对比，所以说多画速写，对提高观察力有非常大的帮助。

2. 提高对线条的理解能力

画速写有很多种表现方法，用线的方法也是多种多样的，在画速写的过程中，画者的用线能力会不断提高。相对素描来说，速写画得更多，不同的服饰质感不同，画的方式也不同，所以能让绘画水平提升得更快，练习好之后再去画素描，就会发现自己的线条感突然变强了，轻重变化更加明显，顿挫感也更强了，这就是要大量练习速写的原因之一。

3. 刻画形象特征的能力

锻炼从整体出发，简练概括地刻画形象特征的能力。画速写的步骤一定是从整体出发，先把人物的比例位置定好之后，再开始刻画。也因为时间关系而不能深入地塑造，所以就必须相对简练地概括刻画形象的特征，用笔要快、准、狠，长期训练之后，就可以非常熟练地绘画，对刻画形象特征的能力也有非常大的帮助，这也是提高绘画水平必备的能力之一。

4. 下笔准确的能力

画速写有利于锻炼画者准确下笔的能力，并且能克服犹犹豫豫、改来改去的坏习惯。画速写的最高境界就是一气呵成，想要达到这种境界，除了要大量地练习，还需要做到下笔准，不能磨蹭，长期训练可以养成好的习惯，改掉问题。在画素描色彩时也是如此，不要反复纠结一个小地方，而是要放眼全局，整体把握，用笔准确，才能有一气呵成的画面效果，作品才会自然流畅。

任务 3.2　静物、人物的速写表现

3.2.1　静物的速写表现技法

1. 理解多少就要表现多少

素描是很理性的，素描的过程是脑、眼与手高度结合的活动。大脑是总指挥，充实的理性显得尤为重要。不管基础好不好，在每一次的临摹与写生中，画者都要尽自己所有能力把所知道的、理解的知识通过画面表现出来，理清思路，并在每一次训练中进行总结。

2. 基础、能力、素质缺一不可

素描静物是造型艺术的基础，素描静物学习训练的目的在于培养画者正确的认识能力、观察能力、造型能力、表达能力和审美能力。光凭埋头苦干是不行的，要有意识地培养自己正确的观察能力与表现能力。如从侧面或顶部来观察物象，这样多角度的立体考察有助于表现物象的结构、起伏、特征、转折；要能敏锐地判断、感悟到表达对象独特的形象特征、精神气质，能从平凡中发现美的形式、美的韵味，并能迅速地选择相适应且是自己擅长的方法来加以表现、处理。

3. 画面要做到到位与拉开

"到位"的内容包括构图、结构、特征、形体、比例、节奏等；"到位"是一种基本功和能力，它同"准确""逼真"的意思并不完全相同。"到位"更多是指主观感受、艺术上的到位，层次要高一些，主观的发展空间也大些，就是"真实"也只是艺术上的真实。"拉开"则是一种人文素质，一种主观手段，是更高意义上的简化与归纳。

4. 画面中"黑、白、灰"很重要

一些有经验的画者会通过利用"黑、白、灰"手法来拉开画面的关系，提升层次感和节奏感，花较少的时间争取最大的效益，除了整体画面的黑、白、灰及明度关系，其画面中每个物体都有黑、白、灰的层次变化。

5. 学会"修改"

这里的"修改"类似于一般意义上的调整，所不同的是调整大都基于常规的循序渐进，而"修改"则是基于主动表现中的果敢。因为敢画、敢错，才有"修改"的必要；而每一次的"修改"都是一次思索、进步的过程，有时大刀阔斧的"修改"也是一种升华，或是一种起死回生。因此，不用怕脏，不用过分地小心谨慎，要敢作敢为；不用担心留有改过的痕迹，这痕迹代表前进的足迹。"修改"是一种脚踏实地的学习态度，一种自信进取的学习探索精神。初学者常常一错就重来，总想立竿见影、急功近利、一鸣惊人，却不知这是一种浮躁的表现。图 3-19 和图 3-20 把黑、白、灰的关系处理得层次清晰，节奏明确。

图 3-19　素描静物作品（一）

图 3-20　素描静物作品（二）

3.2.2 人物的速写表现技法

1. 临摹

在学习速写的初期，当画者掌握基本的理论知识后，应大量临摹优秀的速写作品。这样不仅可以锻炼自己的造型能力，还可以学到他人的表现方法和表现技巧。

2. 练习

练习，一定要多画。等累积了一沓沓速写本后，画者会发现自己的速写水平上升了不止一个档次。大量练习之后，一些简单的速写都会在大脑形成记忆，能够完全默写下来，这对于之后参加美术考试很有帮助。

3. 思考

在日常的学习中，要边画边思考，用所学的理论知识去表现速写对象的特点。

4. 学会慢下来

速写虽然是快速写生，但不能只追求速度。要学会由慢到快的过程，到最后自然就快了，但这些要建立在造型准确、形体把握到位的基础上。

速写主要分为线性速写和线面结合速写，针对这两种不同形式的速写，绘画时需要注意以下几个方面。

线性速写，顾名思义，主要以纯线条来勾画表现人物形象，因此要注意在表现人物形象的时候，从人物整体结构出发，注意人物的形体转折，确保人物造型准确、动态流畅，注意线条的虚实结合，以更好地表现人物的主次关系。

线面结合类的速写在考试中非常吸引眼球，因其突出的明暗效果，使得人物表现得更加立体。因此，想要画好线面结合类的速写，更需要注意在线形速写的基础上处理好人物的明暗部分、注重分量感，画调子的时候，应注意表现人物的体积感，注意光线的统一，最后用线条强化表现关键部位。

速写主要还是以线为主、以面为辅，而且速写中的线条多变，需要特别注意线条的曲直、浓淡、虚实、长短等。除此之外，还要注意速写人物中各部分线条的穿插关系，注意头和肩、手臂和躯干、骨盆和腿、大腿和小腿等部位的转折关系以及线条的处理等。注意速写人物中人物服装的表现，哪些部位需要褶皱，哪些部位能少画就少画，注意虚实穿插。

总体来说，速写要多练习、多观察、多思考，绘画中既要注意大动态、造型等方面的问题，还要注意细节部分的表现。一张优秀的速写作品会有舒服的大动态，也会有精致的小细节，希望画者可以将有用的知识运用在自己的画面中，多练习。图3-21～图3-23从人物照片到人物速写的整个绘画过程和思考方式都做了示范，通过练习，画者可以更好地把握人物速写的线面结合技巧。

图3-21 人物速写（一）

图 3-22 人物速写（二）

图 3-23 人物速写（三）

任务 3.3　场景的速写表现

3.3.1　场景的透视原理

1. 环境景物的基础速写结构

环境景物的速写，最关键的是要理解透视关系，如果不了解透视关系的话，很难快速描绘复杂的环境结构。所以，在进行环境景物的速写训练之前，一定要把透视关系弄清楚、理解透彻，才能给环境景物速写一个正确的视角。否则线条再好，都不符合透视结构的原理。参考图 3-24 的一点透视（平行透视）和图 3-25 的两点透视（成角透视）规律，图 3-26 把三种透视关系都展示得一清二楚，对速写场景的空间关系有了科学的定位和表现方式。

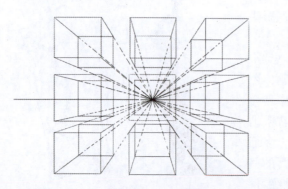

图 3-24　一点透视

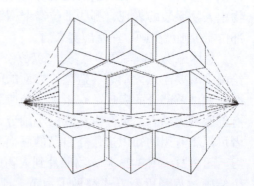

图 3-25　两点透视

根据上面两个透视关系，对实际的环境景物进行基础速写，就能更好地表现出环境空间的前后关系和结构关系。以下是根据环境场景进行的一些练习，读者可以根据具体情况安排训练。图 3-27～图 3-29 就把场景速写的空间感和绘画技巧表现得很到位。

图 3-26　速写场景空间

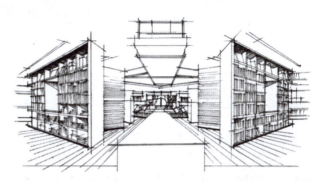

图 3-27　手绘室内线稿

图 3-28　手绘环境线稿

图 3-29　人物环境速写

2. 三点透视

三点透视又称为斜角透视，物体没有一条边或面与画面平行，相对于画面，物体是倾斜的。在两点透视的基础上，所有垂直于地平线的延伸线都聚集在一起，形成第三个灭点。三点透视适合表现高大宏伟的建筑，仰视建筑有开朗之感，俯视建筑有深邃之感。

在场景速写表现中，某些时候会用到三点透视，三点透视表现更具夸张性和戏剧性，但如果角度和距离选择不当，会失真变形，图 3-30 是三点透视成像图。

3. 三点透视成像

高层建筑，无论是摄影还是手绘表现，都会选取三点透视法来表现，因为三点透视的表现效果相对夸张和强烈，可以突出建筑高大雄伟的特点。画面物体的大小、前后、氛围的营造、纵深感、节奏感、趣味性、主题性都需要透视处理。图 3-31 为通过三点透视原理进行的速写练习。

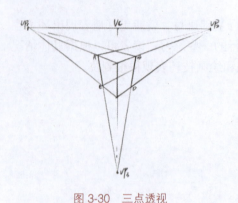

图 3-30　三点透视

图 3-31　三点透视成像

3.3.2　一般场景的速写表现技法

　　什么是场景的速写？画画有哪些技巧？大家一定会关注这些问题，相信很多画者都想掌握场景速写，学习美术不能盲目，要培养敏锐的观察能力和应用能力，也要具备美术生专业的素质和素养。下面来学习有哪些场景速写技巧。图 3-32 为虚拟现实技术专业的场景表现形式之一。

　　景物写法是指用道具、背景和情节来描绘人物，又称组合速写或环境速写。景物写生要求注重人物结构、比例、景物透视准确、构图均衡、变化无常、空间、呼应、节奏等，力求主题突出、环境清晰、组合得当、主题鲜明、情节多变、有生命气息。接下来介绍场景速写的内容，希望对各位画者有帮助。图 3-33 为把人物放到场景空间里的一个效果。

图 3-32　场景表现形式（一）

图 3-33　场景表现形式（二）

　　就构成形式而言，场景速写分为对称型、均衡型、交叉组合式、横形组合式、三角组合式、椭圆形组合式、不规则形组合式等。画图的步骤，可以根据主题的构思，从内容到环境再到具体的角色，还要注意把握外部因素，如时间、季节等。

　　在作品中，可以分为横、竖两种构图方式，可以先从背景入手，也可以先从具体个人或群体人物开始，再丰满画面上的空间场景。绘画中最容易面对的问题是人物和背景的取舍问题。事实上，背景可以不求完整，用整体感来处理，既能节省作画时间，又能形成良好的虚实关系，通过背景衬托出主体的重要性。就具体表现方法而言，可以以线条表现，也可以以线条为主与画面同时处理，关键要明确明暗对比，做到画面厚重、虚实相间及写实性强。

速写常用的工具有铅笔、炭精条、钢笔等。运用铅笔能深入细致地表现绘画内容，丰富线条的变化，更容易控制虚实和远近。图3-34是游戏虚拟的场景空间，也可以用来进行速写训练。

图 3-34 绘画作品

炭精条的效果比较鲜明，对比也很强烈，但是不容易进行深入地刻画物体。而且精条适合技法熟练的画者使用，不适合在考前训练中使用。无论用什么工具和画法，对结构、比例、视角、空间、构图的要求总是至关重要的。景物写生在构图形式上可以遵循上述基本规律，但更重要的是培养感受生活的能力，要有一双锐利的眼睛，养成爱观察、勤写的习惯，只有这样，才能从容应对场景速写等新的考题，才能从容地感受生活。

3.3.3 复杂场景的速写表现技法

建筑速写与写生是以建筑空间环境为主要表现对象的艺术表现形式，它是建筑艺术和绘画艺术交叉的学科，这种将物象转化为图形的创作活动，是通过创作者对形体的组合、色彩的搭配、技法的运用等来构成画面的次序感和形式美感。

对于建筑师来说，建筑速写与写生十分重要，坚持写生不但可以培养自己对建筑形体的把握能力，还能够培养建筑的空间美感，提高审美修养，锻炼观察和分析能力，加深对建筑及艺术法则的认识。图3-35～图3-37展示了如何通过速写表现复杂的建筑真实场景。

图 3-35 建筑速写（一）

图 3-36　建筑速写（二）

图 3-37　建筑速写（三）

速写是一种快速写生的技法，是用简练的线条在短时间内扼要地画出景物的形象特征。速写是画家在创作阶段准备和记录的手段，也是各行各业设计师快速构思和积累素材的一种有效方法。

对于初学者来说，速写是训练造型综合能力的重要方法。速写能培养绘画概括能力，使画者在短暂的时间内画出对象的特征，提高构图能力和造型能力；速写能培养画者敏锐的观察能力，使画者善于捕捉生活中美好的事物，提高审美能力。图 3-38 是一种快速的写生技法，只把景物的大致关系表现出来，具体的细节表现不作为写生的重要因素。

图 3-38　建筑速写（四）

1. 速写的观察与取景

在面对繁杂的景物时，如何做到构图合理、取舍有度、主次分明？既不能将所看到的全部画下来，也不能对景物纯粹模仿，追求绝对的真实。在观察选景和构图时，应当将所掌握的专业知识（透视学、空间体量感、尺度比例、方向进深感等造型语言）体现到画面中。图 3-39～图 3-42 向大家展示如何观察、取景，以及最后呈现出来的速写效果。

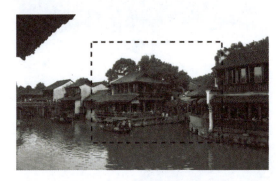

图 3-39　场景取景范围示例（一）

图 3-40　场景速写（一）

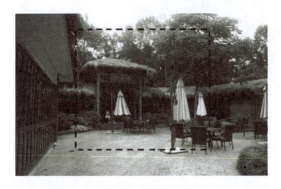

图 3-41　场景取景范围示例（二）

图 3-42　场景速写（二）

> 提示
>
> 速写的取景与用相机拍照片时的取景是一个道理，初学者应该多练习用相机进行取景，拍摄自己感兴趣的景物，学习如何构图，摄影构图与速写构图相辅相成。

2. 黑、白、灰的运用

在建筑景观速写过程中，黑、白、灰是用来对画面层次节奏归纳概括的一种方式。黑、白、灰关系、空间关系、主次关系共同组成了速写作品的三大关系。简单地说，黑、白、灰关系就是画面的整体调子关系，是组成画面基本关系的造型元素。在速写过程中，很多画者会把画面画灰，这是因为不清楚色调，暗部画的颜色不够重，亮面画的太多。解决的方法是暗的地方要暗下去，亮的地方要亮起来，灰色区域色调要过渡得和谐，这样就可以轻松画出黑、白、灰的基本关系。图 3-43～图 3-45 展示了场景速写里黑、白、灰之间的关系。

图 3-43　黑、白、灰的运用（一）　　　　　图 3-44　中国传统水墨画

图 3-45　黑、白、灰的运用（二）

如何处理好画面的黑、白、灰关系？首先根据描绘对象的明暗关系，在脑海里确定好画面的整体色调是黑色调、灰色调，还是浅色调，再根据画面的大色调来确定出整体的黑、白、灰关系。黑、白、灰相互衬托，对比强烈，相互作用后，会产生意想不到的艺术效果，极其富有韵律感和美感。中国传统水墨画、欧洲的油画、版画等都将黑、白、灰运用得淋漓尽致。

怎样判断一幅建筑景观速写是否成功？如果构图完整、主体突出、造型准确（即透视准确）、明暗自然、整体关系完整，有艺术感染力，那就是一幅很成功的建筑景观速写了。

任务 3.4　色彩的快速表现

在艺术设计中，色彩是一个至关重要的元素。它能够传达情感，强调主题，并创造出一种特定的氛围。然而，在实践中色彩的选择和应用是一项需要技巧和训练的技能。本任务将探讨色彩的快速表现工具，帮助画者更好地掌握色彩运用。

3.4.1 色彩的快速表现工具

1. 色彩的基本原理

在深入探讨色彩的快速表现工具之前,先要了解一些基本的色彩原理,具体包括光与色的关系、颜色的三原色和色轮以及色彩的对比和调和。

光与色的关系:了解光如何影响人们对颜色的感知是理解色彩的关键。例如,在日光下,蓝色可能会显得更亮,而在黄光下,蓝色可能会显得更暗。

颜色的三原色和色轮:颜色可以基于红、绿、蓝三种基本颜色进行混合。色轮是基于这三种颜色创建的其他颜色的可视图。通过理解色轮,画者可以更好地理解颜色之间的关系。

色彩的对比和调和:对比是利用颜色之间的差异来突出重点,而调和则是使颜色和谐地融合在一起。

2. 色彩的快速表现工具

下面深入探讨色彩的快速表现工具。

色彩速写本:一种方便的纸质或数字工具,可以让画者快速捕捉并记录色彩灵感。可以尝试使用不同的颜色和技巧来表达创意。图 3-46 为色彩速写本。

色卡:一个有用的工具,可以让画者研究和试验不同的颜色组合。它可以帮助画者理解颜色之间的关系,并为画者提供关于如何使用颜色的灵感。图 3-47 为色卡。

调色板:一个实用的工具,可以帮助画者混合和使用不同的颜色。它通常用于绘画和设计工作中。图 3-48 为调色板。

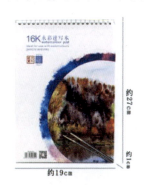
图 3-46　色彩速写本

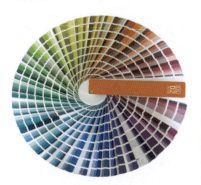
图 3-47　色卡

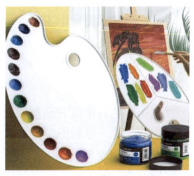
图 3-48　调色板

数字色彩库:现在有很多在线和离线的数字色彩库可供使用。这些库包含了大量的颜色供画者选择和使用。它是一个很好的工具,可以帮助画者探索、组织和保存色彩创意。图 3-49 为数字色彩库。

色彩应用程序:专门用于色彩选择的手机应用程序和计算机软件现在非常流行。这些应用程序通常具有强大的功能,可以帮助画者选择和调整颜色。它们还可以让画者保存和分享自己的色彩创意。图 3-50 为色彩应用程序。

图 3-49　数字色彩库　　　　　　　　　　　图 3-50　色彩应用程序

3. 实践色彩快速表现

实践是掌握色彩快速表现的最好方法。尝试用所学到的知识来创作一些色彩速写。可以从简单的形状和图案开始，如风景、人物或静物，然后逐渐增加难度，尝试更复杂的设计和构图。在实践中，注意颜色选择如何影响创作氛围和观众的情感。通过反思作品，可以更好地理解自己的色彩偏好和风格。

色彩的快速表现工具是帮助画者更好地掌握色彩运用的重要工具。通过使用色彩速写本、色卡、调色板、数字色彩库以及色彩应用程序，可以更好地探索、组织和应用色彩创意。通过实践和反思，可以发展自己色彩风格和技巧，从而在艺术设计中创造出更有吸引力和影响力的作品。

3.4.2　色彩的快速表现技法

色彩是艺术设计中不可或缺的元素，它赋予了作品生命和活力。在艺术设计领域，色彩的快速表现技法对于传达设计师的创意和情感具有重要意义。本节将介绍色彩快速表现技法的原理和应用，帮助画者更好地掌握这一关键技能。

1. 色彩快速表现技法的原理

在了解色彩快速表现技法之前，需要掌握一些基本的色彩原理。下面介绍一些核心概念，包括色轮、色彩的对比以及色彩的情感和特征。

色轮是一个环形图形，展示了各种颜色之间的关系。它由 12 种基本颜色组成，包括红、橙、黄、绿、蓝、靛、紫以及它们的各种间色。

色彩的对比是指两种或多种颜色在色轮上的相对位置，决定了它们之间的关系。例如，互补色是指在色轮上相对位置的颜色，如红和绿。

色彩的情感和象征是指每种颜色都代表不同的情感和象征意义。例如，红色通常被视为热情、活力和爱情的颜色，而蓝色则被视为平静、理智和信任的颜色。

2. 色彩快速表现技法的步骤

以下是色彩快速表现技法的三个核心步骤。

观察和分析：在开始绘画之前，仔细观察所要表现的对象或场景。分析其色彩关系、明暗对比以及主要色调。同时，考虑自己想要传达的情感或主题。

绘制草图：在确定了大体构图之后，用草图的方式画出自己的想法。这个阶段不需要太精细，重点是捕捉主要形状和基本色彩关系。

色彩填充：在草图的基础上，使用所选择的颜色填充整个画面。在这个阶段，要保持对色彩的敏感度，注意色彩的对比和平衡。

3. 色彩快速表现技法的实践

实践是掌握色彩快速表现技法的关键。以下是一些实践建议。

练习：多进行色彩练习，包括色轮填色、简单的静物或风景写生等，这有助于熟悉各种颜色及其关系。

参考照片：使用照片作为参考，可以帮助画者更好地理解对象的色彩关系和明暗对比。同时，也可以让画者在实践中尝试不同的颜色和技巧。

探索不同风格：阅读和学习不同艺术家的作品，了解他们如何运用色彩来表现不同的情感和主题。这将帮助画者发展自己的风格和技巧。

反思与改进：在完成作品后，反思自己的表现，并找出改进的地方。可以与他人分享自己的作品，并听取他们的意见和建议。这将有助于画者不断提高自己的色彩快速表现技法。

色彩的快速表现技法是艺术设计专业的重要技能之一。通过掌握色彩原理，遵循观察、草图绘制和色彩填充的步骤，不断进行实践和反思，就能提高色彩快速表现能力。这将使画者在艺术设计中更有效地传达情感、主题和创意，为作品增添独特的魅力。

3.4.3 色彩的快速表现经典案例

色彩的快速表现是艺术设计中的一项重要技能，它帮助设计师将他们的创意迅速转化为视觉图像。在这一领域，一些经典案例值得一提，它们展示了色彩快速表现的不同方面和应用。

1. 文森特·凡·高的《星夜》

文森特·凡·高（Vincent van Gogh）的《星夜》是一幅充满激情和动感的作品，它展示了作者对色彩的独特运用。文森特·凡·高以深蓝和群青为主色调，通过鲜艳的色彩对比和动态的线条，表达了夜空中星云和银河的壮丽景象。他能够快速捕捉到深邃的夜空和闪烁的星光，展现出色彩快速表现的精湛技艺。图 3-51 为文森特·凡·高的《星夜》。

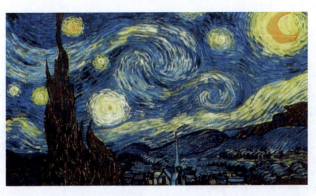

图 3-51　文森特·凡·高的《星夜》

2. 莫里茨·科内利斯埃舍尔的《相对性》

莫里茨·科内利斯·埃舍尔（Maurits Cornelis Escher）的《相对性》是一幅充满魔幻和视觉悖论的作品。他通过巧妙地运用色彩，将观者的视线引向不同的方向，展示了无穷无尽的视觉空间。在作品中，莫里茨·科内利斯·埃舍尔运用了丰富的色彩对比和渐变以及细致入微的细节描绘，创造出充满想象力和视觉冲击力的空间。图 3-52 为莫里茨·科内利斯·埃舍尔创作的《相对性》。

3. 杰克逊·波洛克的《秋天的节奏》

杰克逊·波洛克（Jackson Pollock）的《秋天的节奏》是一幅以抽象表现主义风格创作的作品。他通过将颜料滴洒在画布上，用色彩和笔触表现出秋天的丰富色彩和节奏感。杰克逊·波洛克在画布上自由地挥洒，将色彩的快速表现与情感和节奏完美地结合在一起，展现出独特的艺术风格。图 3-53 为杰克逊·波洛克创作的《秋天的节奏》。

图 3-52　莫里茨·科内利斯·埃舍尔创作的《相对性》

图 3-53　杰克逊·波洛克创作的《秋天的节奏》

这些经典案例展示了色彩快速表现的不同方面和应用。从文森特·凡·高的《星夜》中，可以看到色彩对深度和光影的精湛表现；在莫里茨·科内利斯·埃舍尔的《相对性》中，色彩被用来创造视觉、幻觉和无限循环的空间；而在杰克逊·波洛克的《秋天的节奏》中，色彩被用来表现抽象的情感和自由。这些案例为我们提供了宝贵的启示，展示了色彩快速表现的力量和无限可能性。优秀快速速写作品如图 3-54～图 3-60 所示，画者可以通过临摹这些优秀的色彩速写作品来提高色彩速写的表现力，并最终为自己打下坚实的速写绘画基础，为未来的创作服务。

图 3-54　优秀快速速写作品鉴赏（一）

图 3-55　优秀快速速写作品鉴赏（二）

图 3-56　优秀快速速写作品鉴赏（三）

图 3-57　优秀快速速写作品鉴赏（四）

图 3-58　优秀快速速写作品鉴赏（五）

图 3-59　优秀快速速写作品鉴赏（六）

图 3-60　优秀快速速写作品鉴赏（七）

项目 4

美术设计画面与构图

📝 项目导读

画面构图是指电影电视画面布局和结构的艺术,虚拟现实技术与电视电影的制作密不可分。而美术设计的基础——设计素描表现,也是从构图开始。素描的构图必须把握"变化与统一,对称与均衡",而构图的目的就在于增强画面表现力,更好地表达画面内容,使主题鲜明,形式新颖独特,主题突出,意图明确,具有形式美感是构图的基本要求。通常情况下,美术设计就是一种构思,根据不同的审美原则,人们对作品进行创作和设计。学习画面与构图是素描的第一步。

🖊 学习目标

- 了解观察绘画对象的方法。
- 掌握素描构图的表现方法。
- 掌握美术设计基础的明暗关系。

🪶 职业素养目标

- 培养善于观察物体的能力,并能够运用所学知识和原理技能在还原真实事物本身特点的基础上加以创作。
- 能够利用专业知识发挥创造性,通过创作优秀的艺术作品推动美术行业的发展。

🎩 职业能力要求

- 具有清晰的项目制作思路。
- 学会结合设计素描原理更好地表现物体。
- 能够将理论知识与现实项目需求相结合。

✨ 项目重难点

- 重点:掌握素描构图的技巧。
- 难点:结合专业知识进行构图。

任务 4.1　虚拟现实中的美术设计观察

虚拟现实是利用计算机模拟产生三维的虚拟世界，给用户提供关于视觉等感官的模拟，让用户感受虚拟三维空间的技术。目前各行各业的发展对虚拟现实技术的需求日益旺盛，虚拟现实也受到越来越多人的认可。在虚拟现实技术呈现的效果中，3D 数字艺术设计技术凸显了它的重要性。3D 数字艺术是建立在平面、二维设计的基础上，在数字空间创作更立体、更形象的艺术作品的一种设计方法。那么，美术基础对于 3D 数字艺术设计有什么样的影响呢？总体来说，学习美术有利于立体地观察对象，而不是平面地观察对象。绘画就是在平面上表现三维空间，即高度、宽度和深度，其中深度的表现最难。因此，要树立立体观念，养成深度观察物体的好习惯。

素描作为一种常见的绘画形式，一般也作为美术初学者入门的绘画方式。学习素描需要用较长的时间去全面、细致地观察和分析所要表达的物体，慢慢养成良好的观察、思考和表达的习惯，为以后多方面美术学习做准备。下面介绍一些素描观察学习的术语以及基本原理。

1. 空间

如果想要高效地观察对象，就一定要理解素描造型的本质就是表达空间。空间具体指的是形状、前后、远近起伏、面块、结构、受光背光、受光程度，如图 4-1 所示的几何体可以概括成如图 4-2 所示的圆形。

图 4-1　几何体

图 4-2　圆形

2. 整体观察

整体观察即总体、全面、完整地观察。静物素描写生中一般为组合物体（如图 4-3 所示的几何体组合），至少有两件物体组合而成，应把组合物体看作一个整体，组合物体是互相关联的总体，在构图时，应考虑如何把总体摆放在画面中适当的位置，写生时表现整体的方法是从整体出发直线取形，局部深入，再回到整体。

图 4-3　几何体组合

要充分理解全局是由一个个局部组成。每个局部的不同形态形成对象的变化，变化中又有整体的关系。例如，在空间上，谁最前谁最后；在明度上，谁最亮谁最暗；在虚实上，谁最实谁最虚，从大局出发，才能把握局部与整体之间的关系。

3. 测量法

测量法就是把画画的笔当作一把尺子来测量物象的长、宽、高，然后在纸上按照比例画出物象。伸直手臂，然后头部保持不动，闭上一只眼，拿笔瞄准对象，先用笔尖对准测量的起点，然后用拇指的指甲掐住结束点。使用垂直线和水平线进行测量，这是测量法中最基本的一种姿势，如图 4-4 所示。

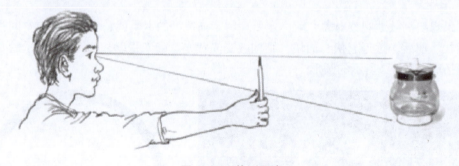

图 4-4　人体测量法

4. 比较观察

比较观察是与整体观察紧密相连的一种观察方法，需要一个个局部地比较，从比较中看准相互之间的关系。

比较观察的方法很多，有形状的比较，如长、方、圆、扁等；有距离透视的比较，如远近、前后、左右、大小、高低、宽窄、粗细、疏密、清楚与模糊等。需了解高宽比例时，学习"测量法"后再比较。通过对静物进行观察比较发现错误再更正。为了判断各局部的位置，可以在比较观察中借助"水平线与垂直线"进行比较，这也是非常有效的观察方法。图 4-5 为几何体组合比较观察。

5. 形体观察

所谓形体，是指用点、线、面，有长、宽、高三度空间结构的物体形象的基本结构。观察形体的目的是为了了解物象的形体结构。

素描教学用的石膏几何体（如立方体、圆锥体、三角体、圆柱、棱柱、球体等）都是标准型的几何体，应学会把标准型的几何体运用到静物等复杂物体的概括上。各式各样的酒瓶、罐子、杯子等类似几何形的组合如图4-6所示。有了这种形体观察的概念，就比较容易掌握物体的基本形，并能表现物体的立体感、空间感和透视变化。

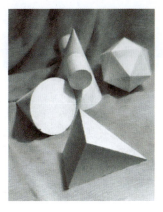
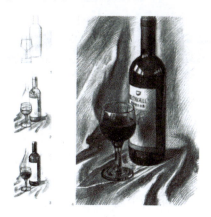

图4-5　几何体组合比较观察　　　　　　　图4-6　形体观察

6. 结构观察

物体除了形体基本形，还有由表及里、内外呼应的结构关系。

例如人物头部的五官比例，"三庭五眼"以及眼、耳、口、鼻、眉的结构。特别是在人物素描的写生中，结构观察就显得尤为重要。以人物头部五官为例，平视时耳长等于眉至鼻底的距离，仰视时耳位明显偏下；俯视时耳位明显偏高，这就需要仔细地观察结构以及透视。图4-7为人耳的结构。

7. 虚实观察

物体在空间必然受到光、空气、环境色和物体本身的影响，使物象产生虚实的变化。一般来说，近实远虚；视觉中心实，视觉边缘虚；硬质处实，软质处虚，可以根据这些一般规律反复观察、比较，找出物象的虚实关系，这样既能表现物体的结构、光影效果，又能表现出物体的质感。如图4-8所示，前、后的静物表现出不同的虚实关系。

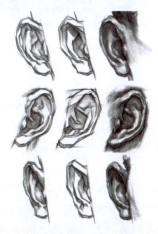
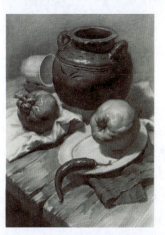

图4-7　人耳的结构　　　　　　　　图4-8　虚实观察

任务 4.2　构图形式与视觉心理

4.2.1　形态的观看与点线面元素提取

1. 形的本质

图形不仅指客观的物象形态，也是艺术工作者通过知识和主观经验高度概括后的形态。选取事物最具有价值和特点的角度概括其形状，并且通过主观的认知将物体各个局部的形状组合成一个整体的形状，组织和编排形与形之间的关系。

任何形态的本质都是抽象几何图形，且抽象几何图形是清晰和明确的，将无序组织为有序，把繁复转化为单纯。因此，把握物象的形态至关重要。在创作任何作品之前，都需要有意识地观看和归纳所表现的物象。

意大利画家乔治·莫兰迪（Giorgio Morandi）的作品反复描绘了瓶子等物体，通过瓶子创造出独特的造型方法和语言。莫兰迪从图形的角度观察和表现物象，精心地编排图形之间的关系。他将瓶子归纳成方形、圆形、锥形、三角形等几何图形，在整体中组织局部的图形，构建出和谐且巧妙的作品。图 4-9 和图 4-10 为乔治·莫兰迪的作品。

图 4-9　意大利画家乔治·莫兰迪的作品（一）

图 4-10　意大利画家乔治·莫兰迪的作品（二）

2. 点、线、面

点、线、面是绘画构图的基本图形元素，是对不同形态绘画元素归纳概括的统称，是广义的概念。绘画中的点、线、面是不可分离且相辅相成的。点、线、面是纯粹的艺术语言，从视觉力的角度来说，点是力的凝聚，线是力的延伸，面是力的拓展，它们各自都有不同的作用。

点是画面中相对细小的绘画元素。点的面积虽然小，但对画面起重要作用。点的形态多样，可以是抽象的图形，也可以是具体的形象。点有聚焦的作用，会使画者视觉相对集中、稳定，使流动的视觉得到调节。画面中相同或相似的"点"彼此之间有呼应、连接甚

至渗透的作用。而不断重复的点形成的密集区域扩大了点的单体面积,有面的感觉,但又不同于单纯的面。密集的点带有重复性,是对同一元素的无限复制,在繁多中寻求同一。图 4-11 和图 4-12 为由点所构造的草间弥生和康定斯基的作品。

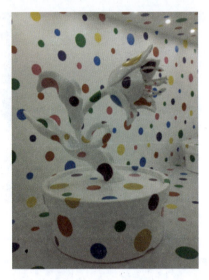

图 4-11　草间弥生的作品

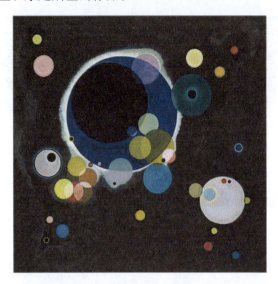

图 4-12　康定斯基的作品

点在运动中留下的轨迹就形成了线,线在形态上是点的连接和延伸。线的形态非常丰富,从具体形态上可分为直线和曲线。线具有结构作用。线条可以进行明确而精准的描绘优势。线是连贯的造型元素,当我们沿着线的形态延展方向连续观看,就会产生观看的方向性,同时线的方向也是观看的轨迹。线还具有情绪作用。线的起伏体现节奏感,体现了波动的频率和强度,契合了生命力的律动性,对心理产生强弱不同的影响。席勒的速写(图 4-13)和大卫·霍克尼的作品(图 4-14)都表现了线性构成元素。

图 4-13　席勒的速写

图 4-14　大卫·霍克尼的作品

面是画面中内部结构相对平均、边界完整的平面视觉区域,是画中最大的构成元素。面是构图中最大的元素,通过其形态变化和位置的安排,对画面结构有重要作用。面具有一定的视觉范围,不是所有的图形都能称为面。面是从宏观角度分割画面,而图形指具体

的画面。优秀的作品都会避免琐碎的图形对画面完整性的干扰，呈现比较明确的视觉结果。康定斯基的作品（图 4-15）和卡茨的人物画（图 4-16）单用面来进行表达，呈现了简单利落的视觉效果。

图 4-15　康定斯基的作品

图 4-16　卡茨的人物画

4.2.2　色彩在构图中的配置

色彩是绘画的形式因素，是艺术表现的语言之一，具有独立的审美价值。在进行构图的时候，常常要注意画面中各元素的位置安排和构成。其实，颜色可以用来构图，也可以成为画面的焦点。要想认识和掌握色彩，使色彩在绘画中发挥更好的作用，就需要在色彩写生中训练直观的视觉能力和表现能力。同时，还要懂得色彩的基础理论知识，掌握色彩的使用方法和规律。理论和实践相结合才能相得益彰。

1. 利用色彩强调平衡

一般刚入门学习构图时，会比较快速地接受井字构图的观念，但对画面构图权重的概念就较为模糊，在此以几张比较简单的图片作为说明。如图 4-17 所示，一张白色底的图片中，左边为一个黑色的大圆，右边为一个黑色的小圆，整体来看，影像会向左边倾倒，因为左边黑色大圆面积较大，看起来比较重。

如图 4-18 所示，一张白色底的图片中，左边为 10% 灰色且面积较大的大圆，右边为纯黑色的小圆，此时画面平衡，因为左边圆较大的面积，抵消右边较深的颜色，所以观看者会感受到画面是平衡的。

图 4-17　大、小黑圆

图 4-18　大、小灰黑圆

2. 利用撞色强调主体

并不是主体越大就越突出，当两种颜色反差很大时，就可以利用不同颜色之间的对比合理安排构图，可以突出距离，强化空间。如图 4-19 所示的撞色对比。需要注意的是，只有当饱和度最高时，色彩对比才最明显。如果色彩变浅（明度提高）或变深（明度降低），对比效果便会减弱，趋向和谐。利用撞色突出主体的方式经常用在画面中，将复杂的画面简单化，使简单的画面赋予戏剧性和哲理性。鲜明的对比，能给眼睛一种强烈的色彩跳动感。图 4-20 为色彩对比。

图 4-19　撞色对比

图 4-20　色彩对比

3. 利用色彩强调图案

绘制这样的作品时，需要多考虑构图，再决定想要表现的几何效果，包括对称、平行、交错、放射、回旋、远处延伸等，采用不一样的角度，制作非同寻常的作品。色彩总是作为形式、线条和质感的附着物吸引观众的视线，色彩浓重的形状可以主宰整个画面。图 4-21 和图 4-22 为色彩效果案例。

图 4-21　色彩效果案例（一）

图 4-22　色彩效果案例（二）

4. 利用色彩强调情绪

色彩本身的属性会带给人单纯的心理感应，这是由色彩的固有属性导致的，这种直接

的情感对应关系，是人类在整个进化中所积累的生存经验和潜移默化的影响而成，就好比红色因为与血和火焰的颜色一样，就代表危险和警示的作用。应学会在构图中通过熟练运用色彩来达到画面的目的，以及把色彩的表现力和对用户心理影响充分地发挥出来。要想达到身心结合，天人合一的境界，必须深入研究色彩的属性以及所对应的情感体验。例如，红色光波长最长，最容易引起人的注意、兴奋、激动、紧张，同时给视觉以迫近感和扩张感，称为前进色。红色还给人留下艳丽、芬芳、青春、富有生命力、饱满、成熟、富有营养的印象，红色还是欢乐和喜庆的象征，如图4-23所示。红色也象征着危险，所以大部分代表警示的标志（红绿灯、静止停车）和按钮（消防按钮）都采用了红色，如图4-24所示。

图 4-23　春节喜庆图

图 4-24　红绿灯

从理论上看，黑色即没有光波的光，是没有颜色的色。在生活中，只要光照弱或物体反射光的能力弱，都会呈现出相对黑色的面貌。黑色对人们的心理影响可分为两类，首先是消极类。例如，在漆黑的夜晚或漆黑的地方，人们会有阴森、恐怖、烦恼、忧伤、消极、沉睡、悲痛、绝望甚至死亡的印象。其次是积极类。黑色使人得到休息、安静、沉思、坚持、准备、考验，显得严肃、庄重、刚正、坚毅。在这两类影响之间，黑色还会有捉摸不定、神秘莫测、阴谋、耐脏的印象。在设计时，黑色与其他色彩组合，属于极好的衬托色，可以充分显示其他色的光感与色感，黑白组合，光感最强，最朴实，最分明，最强烈。图4-25、图4-26为夜色展示图。

图 4-25　夜色展示（一）

图 4-26　夜色展示（二）

任务 4.3 人物、静物构图表现

4.3.1 人物、静物的构图形式

前面介绍了人物、静物的结构以及各种形态特征,但正因为物体的形象各异,要在画面中合理地经营位置,就需要简化物体的形态,使表现的形象适当地组织成协调、完整的画面,把人物、静物通过简化几何形的方式来构图。构图的目的就在于增强画面表现力,更好地表达画面内容,使主题鲜明,形式新颖独特;主题突出,意图明确,具有形式美感是构图的基本要求。将物体形态进行抽取概括,简化成几何形,基本有以下几种构图形式。

1. 三角形构图

三角形构图是最常见和最稳定的构图形式,以三点成面几何构成来安排景物,形成一个稳定的三角形,可以是正三角,也可以是斜三角,其中斜三角较为常用。三角形构图具有安定、均衡且不失灵活的特点,此类构图画面稳定、主体突出、层次分明、错落有致,适合如图 4-27、图 4-28 所示的静物数量较少的组合,也常用于如图 4-29、图 4-30 所示的人物肖像画和人物组合。

图 4-27 三角形构图(一)

图 4-28 三角形构图(二)

图 4-29 三角形构图(三)

图 4-30 三角形构图(四)

2. 圆形构图

圆形构图主要是让绘画对象在画面中组成一个圆圈形状的构图，圆形构图在视觉上给人以旋转、运动和收缩的审美效果。当圆形被拉长时，就会变成椭圆形。椭圆形构图大都采用宽大于高的横幅形式，它不仅有静态效果，也会产生动态效果，还具有较为明显的整体感。图 4-31 和图 4-32 为圆形构图示例。

图 4-31　圆形构图（一）　　　图 4-32　圆形构图（二）

3. S 形构图

S 形构图是指绘画对象为定点前后摆放，错落有致地形成 S 形状的构图，S 形构图生动活泼，前后错落有致，具有很强的空间感以及层次感，而且在 S 形构图中，部分人还有将主体往后移，S 形状被拉长，空间感和层次感更强，上紧下松的效果。图 4-33 和图 4-34 为 S 形构图示例。

图 4-33　S 形构图（一）　　　图 4-34　S 形构图（二）

4. 水平构图

水平构图一般是指将绘画对象前后错落有致地排放在一个平面上的构图，一般这种构图的空间感没有 S 形构图强，但是水平构图给人画面稳定的感受，而且一般水平构图的绘画对象大多各不相同，具有变化，水平构图的主体不可位于中间，不可过于中规中矩，大多要放在偏上或者偏下的位置。图 4-35 和图 4-36 为水平构图示例。

图 4-35 水平构图（一）

图 4-36 水平构图（二）

5. C 形构图

C 形构图是指以画面中心偏前为主体位置所形成的半圆形的构图。C 形构图一般在素描构图中使用较少，但是 C 形构图的动感远胜于其他构图方式。C 形构图使画面具有从上到下的流动性，一般用来表现体积较大的物体。图 4-37 和图 4-38 为 C 形构图示例。

图 4-37 C 形构图（一）

图 4-38 C 形构图（二）

4.3.2 画面黑、白、灰关系的营造

"黑、白、灰"是素描中的术语，分别指暗面、亮面和灰面，也叫"三大面"。"三大面""五大调"是素描的基本要素，也是使得画面层次更丰富、塑造物体体积的重要元素。素描物体本身不仅有黑、白、灰关系的塑造，素描画面整体构图也需要黑、白、灰关系的塑造。构图中黑、白、灰的布局，既可调整整个画面的结构，还可完美地处理画面中的不同细节的表达，有利于把图形串联起来，形成整体结构。图 4-39 和图 4-40 为黑、白、灰关系示例。

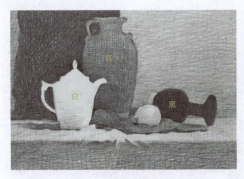
图 4-39 黑、白、灰关系（一）

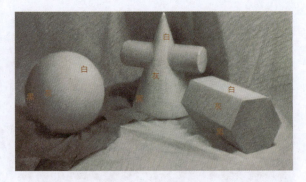
图 4-40 黑、白、灰关系（二）

黑、白、灰在构图上的布局形成的因素主要包括以下三个方面。

（1）光线照射，一般是以黑取形、以白取光。

（2）固有色自身形成的黑、白、灰关系，平光中的固有色带给人的视觉效果自然、鲜明；在大面积的黑、白之间用灰色过渡，整个画面主要部分形象突出，次要部分概括，琐碎部分统一。

（3）画家的主观安排，根据创作意图对黑、白、灰进行设计、分布，组织成符合节奏和韵律的画面布局，常见于抽象作品。如图 4-41 所示，合理运用素描画面中的黑、白、灰，会使三者形成相互制约和映衬的关系，在对比与统一中更好地渲染整幅作品的情感。黑、白、灰的使用和处理不同，会给观者带来不同的情感，可能让人体会到轻松愉悦，也可能是沉闷、压抑的感觉。

在大面积的黑色中，如果能有一些小白点，这些小白点就会成为画面的中心内容，引起观者的注意，从而使画面显得活泼，不再单调。图 4-42 为黑、白、灰素描作品。

图 4-41 黑、白、灰抽象作品

图 4-42 黑、白、灰素描作品（一）

"黑"面积居多：多以块面形式出现在画幅中，给人以幽静、悲伤、忧愁、神秘之感。

"白"面积居多：画面中有大面积的留白或高明度颜色；给人笔法精练、轻松、明快、

愉悦之感。图 4-43 利用了白色背景，强调了少女的柔和。

"灰"面积居多：画面中出现大面积的灰色，有的灰色可用众多小点或细线组成，有舒缓平和之感。图 4-44 所示的黑、白、灰素描作品的画面用了大面积的点形成灰色色块，能够营造出忧郁平静的氛围。

只有真正了解黑、白、灰的艺术效果，正确、合理地使用这一方法，巧妙利用黑、白、灰的色调特点，才能创作出优秀的作品。

图 4-43　黑、白、灰素描作品（二）

图 4-44　黑、白、灰素描作品（三）

任务 4.4　虚拟场景的构图表现

4.4.1　场景的构图要素

场景设计是虚拟现实设计制作中的重要环节，虚拟现实的空间效果是否生动多彩，在很大程度上取决于场景设计者的能力。场景是指虚拟世界中的场景，是整个虚拟现实三维空间中所有物体的造型设计。场景与背景不同，背景是指支撑画面主体的景物，是单纯的背景空间概念。在虚拟现实中，设计的场面主要用于表现主体所处的客观环境，营造场面的氛围，通过色调、明暗或线条结构体现空间的深度，突出主题。

场面中的基本要素是场面内发生的事件、人物的动作以及时间、地点、气氛等。场面随着故事的展开与登场人物有关，其中，所有登场人物的生活场所、装饰工具、自然环境、社会环境、历史背景都属于场面要素，甚至包括作为社会背景出现的群众登场人物。一个物体在屏幕框内的位置往往影响体验者对它的整体感觉。

构成一幅画面的主要要素有主体、陪体、前景、中景、背景等。画面配置的过程是将场面中的物体合理配置，使所表现的物体与主体有差别，协调地构成整体画面。下面通过

一些场景的实例来介绍这些主要要素的概念和作用。

1. 主体

主体是指拍摄中所关注的主要对象,是画面构图的主要组成部分,也是集中观者视线的视觉中心和画面内容的主要体现者,还是使人们领悟画面内容的切入点。通常情况下,主体是单一的一个对象或一组对象。主体既可以是人,也可以是物,甚至可以是一个抽象的对象。总而言之,主体是任何能够引起摄影爱好者拍摄兴趣的事物,而在构成上,点、线与面都可以成为画面的主体。主体是构图的行为中心,画面构图中的各种元素都围绕着主体展开,因此主体有两个主要作用,一是表达内容,二是构建画面。

主体在画面中一般有两个作用:第一,主体承载着画面的主题表达,是体现画面内容的中心;第二,主体是画面的视觉中心和趣味中心,也是画面结构的关键点,其他构图元素都应该围绕主体来安排和配置。这两方面的作用相辅相成,一般不单独而论。

强调主体的布局方法一般有以下两种。

(1) 通过画面小线条引导观众的视线,让视线最终落到主体上。如图 4-45 所示,线条的视觉引导柱子形成规律渐变的线段,使得人的视线往主体——中间的人物进行聚焦,视觉效果更为深邃。

图 4-45　强调主体的布局方法(一)

(2) 通过画面的色调控制,以画面色调的对比映衬出主体。图 4-46 所示为冷、暖色调的对比,左边阳光照射的光线形成橘红色暖色光晕,并打到主体——房屋上,与右边的冷色、整体的绿色森林色调呈现了不同的视觉效果。

(3) 通过光线将观众视线引导到主体上。图 4-47 中,从上空照射下来的光线被安排在海里的船上,弱化表现其他地方,使场景主体明确,有向前缓缓行驶的节奏感。

图 4-46　强调主体的布局方法(二)

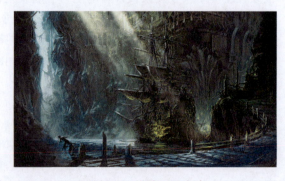

图 4-47　光线引导方法

（4）利用画面中焦点的虚实关系突出主体。画面的焦点总是落在主体位置上，通过主体的实焦点与周围物体的虚焦点对比突出主体。

2. 陪体

陪体是指画面中作为陪衬的物体，是与主体息息相关的事物，也是除主体外最直接的次要拍摄对象。陪体在画面中并非必需元素，但恰当地运用陪体，可以让画面更为丰富，可以渲染不同的气氛，对主体起到解释、限定、说明、烘托及渲染的作用。此外，陪体还可以配合主体说明画面内容，就是对主体起到解释说明的作用。由此可见，适当地运用陪体，将有利于观者正确地理解画面内容。

在形式上，可以采用与主体形成对比或起到反衬作用的陪体。这样既可以突出展现主体，还能够美化、均衡画面，渲染整体气氛。

图 4-48 中的古风建筑场景里，精美的楼宇建筑、雕花涂装描述出时代特色和文化，让人有一种时代代入感。

图 4-48　古风建筑场景

3. 前景

前景是指位于主体前面或靠近观众的景物。在场景中，前景的位置并没有特别的规定，主要是根据主体的特征和构图需要来决定，有时候前景也可以作为主体，但一般是陪体或者主体周围的一部分，前景可以丰富画面的构成元素。

4. 中景

中景是指介于背景和前景之间的位置，是为了放置主体和衬托主体的环境。中景的景观选择范围比前景和后景更大。如果通过构图手法使中景的前面存在有遮挡的前景，后有虚幻的背景，会使画面更富层次感。

5. 背景

背景就是主题背后的景物。不同的背景选择和表现手法都可以使画面看起来更有意境。背景的主要作用是表达主体所处的位置及渲染气氛。合理利用背景，既能烘托主题，又能向观众表达地点等相关信息。

从某种意义上来说，背景比前景更为重要，因为它可以间接点明主题，起到画龙点睛的作用。在构图方面，背景的选择也决定了整幅作品的内容和意义，也就是作品的中心主题。

4.4.2　场景透视

透视是现实生活中的各种物体由于距离、方位不同，观察时，会在视觉上产生不同的反映。要想画好特定设计的场面，就必须掌握透视的规律，因为透视是永远存在的现象，也是非常实用的空间表现技法。如果透视画不好，无论是物体表现，还是空间表现，都会感到不自然。一般来说，虽然透视规律看起来很简单，但具体应用并不容易。以观察者的视线和被观察主体成直角的角度为标准，可以认为所有角度的视觉都是透视关系。因此，

在画画时，一定要使视线和画板的中心相互垂直。平面的位置与观察者的视线平行，其表面看到的面积就会变小；当平面正处于观察者的视线时，只能看到离它最近的一侧。可以利用这种客观现实随意表达自己的想法。下面介绍一些透视的基本原理及常用术语。

1. 近大远小

在相同空间下，相同物体之间产生的视觉是近大远小的变化现象，即近景物体比例真实，远景物体产生视觉缩小的现象。图 4-49 就是近大远小的成像。

2. 空间纵深

空间纵深是指人在一幅画面中感觉到强烈的远近对比。物体在空间距离下产生视觉焦点，并导致所有物体围绕这个焦点聚拢的聚焦方式，即为纵深。图 4-50 所示的森林深处延伸体现了空间纵深的关系。

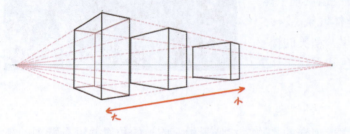

图 4-49　近大远小

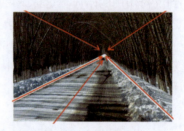

图 4-50　空间纵深

3. 地平线

地平线是指划分天地的水平分割线，不论人在房间内，还是在太空中，地平线都是存在的，只是某些情况下肉眼无法看到而已。地平线与视平线的搭配可以协助我们绘制场景的视觉角度。图 4-51 为地平线。

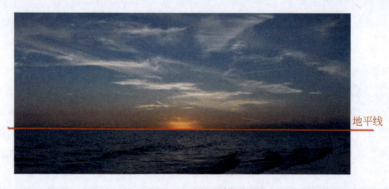

图 4-51　地平线

4. 视平线

视平线是指画面中视线所焦距的位置，在空间中间划分视线上、下区域的平行线，但并不体现在画面内。可以简单将视平线理解为画布的横向正中心有一条线，如图 4-52 所示。

5. 视中线

视中线是指画面中心左右对称的垂直线，帮助左右平衡视域关系，主要与消失点进行配合。

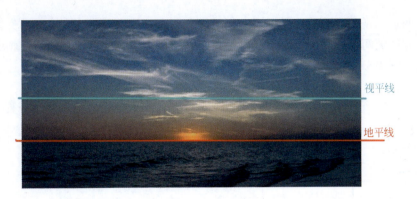

图 4-52　视平线

6. 消失点 / 灭点

在透视中,当物体向某个方向产生焦距纵深时,物体就会越靠越拢,最终集合成为一个点,这个点就称为消失点 / 灭点。

地平线与视平线相互搭配可以协助我们绘制场景的视觉角度,分别是平视、俯视、仰视。

(1)平视:地平线与视平线在视觉上重合,此时即为平视;不论你处于空间的高处还是低处,它们都不会产生变化,因为它们只和观察角度有关系。

(2)俯视:地平线高于视平线,地平线越高,则视角越俯视;地平线越接近视平线,则视角越平视(俯视角度越小)。

(3)仰视:地平线低于视平线,地平线越低,则视角越仰视;地平线越接近视平线,则视角越平视(仰视角度越小)。

了解透视的基本原理以及术语后,需要学习透视的基本类型,并把它们运用到实际场景绘画中。

(1)一点透视:也称为平行透视一般是指立方体上、下水平边线与视平线平行时的透视现象。这种透视中的立方体边线只有一个消失点,并且相交于视平线上的一点。图 4-53 为一点透视示意图,图 4-54 为一点透视的场景写生图。

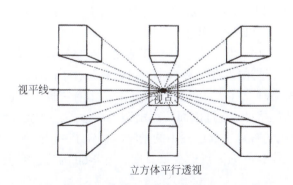

图 4-53　一点透视示意图

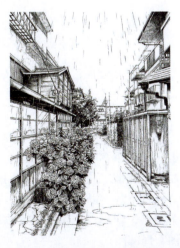

图 4-54　一点透视的场景写生图

（2）两点透视：也称为成角透视，指画面中所有物体有两个灭点，并消失在一条直线上，且立方体的两组直立面都不与画面平行，并形成夹角。两点透视能够使画面表现出丰富的变化。图 4-55 为两点透视示意图，图 4-56 为两点透视的场景写生图。

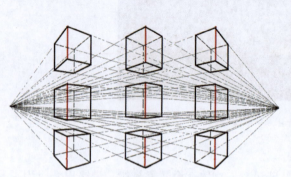

图 4-55　两点透视示意图

图 4-56　两点透视的场景写生图

（3）三点透视：画面中的物体有三个灭点，是一种较为复杂的透视现象，会出现仰视和俯视的效果。它不仅包含两种透视现象的特质，又有所扩展，也可以说三点透视是一种"特殊的成角透视"。通常三点透视能够准确地表现建筑物的高大效果，使画面具有很强的夸张性和戏剧性。图 4-57 为三点透视示意图，图 4-58 为三点透视的场景写生图。

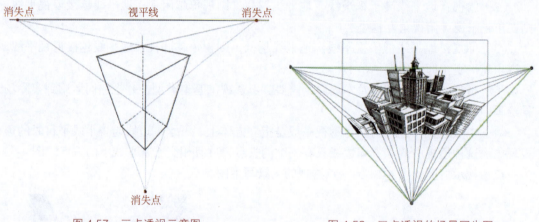

图 4-57　三点透视示意图

图 4-58　三点透视的场景写生图

（4）散点透视：属于东方传统绘画中表现空间的技法之一，它不同于西方的焦点透视，而是有许多"点"散布在画面中，并且不在同一直线上。

"透视"这一概念是从西方传入中国的，此前北宋山水画家郭熙在《林泉高致》提出了"三远法"，是中国山水画的特殊透视法，指的是在一幅画中，可以有几种不同的透视角度，表现景物的高远、深远、平远。郭熙对三远法下过这样的定义："山有三远：自山下而仰山巅谓之高远；自山前而窥山后谓之深远；自近山而望远山谓之平远。"三远法就是一种时空观，以仰视、俯视、平视等不同的视点来描绘画中的景物，打破了一般绘画以一个视点，即焦点透视观察景物的局限。图 4-59 为散点透视示意图，图 4-60 为《清明上河图》局部图。

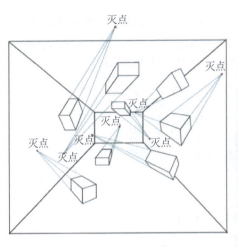

图 4-59 散点透视示意图

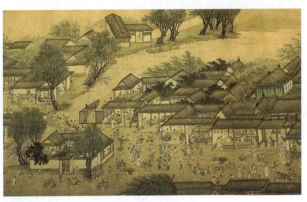

图 4-60 《清明上河图》局部图

4.4.3 常用的场景构图方式

构图的基本原则讲究的是均衡与对称。均衡与对称是构图的基础，主要作用是使画面具有稳定性。均衡与对称本不是一个概念，但两者具有内在的同一性——稳定。稳定感是人类在长期观察自然中形成的一种视觉习惯和审美观念。因此，符合这种审美观念的造型艺术才能产生美感，违背这个原则的看起来就不舒服。均衡与对称都不是平均，它是一种合乎逻辑的比例关系。平均虽是稳定的，但缺少变化，没有变化就没有美感，所以构图最忌讳的就是平均分配画面。对称的稳定感特别强，能使画面有庄严、肃穆、和谐的感觉。例如，我国古代的建筑就是对称的典范，但对称与均衡比较而言，均衡的变化比对称要大得多。因此，对称虽是构图的重要原则，但实际运用的机会比较少，运用多了就有千篇一律的感觉。图 4-61 展示了常用的构图方法。

图 4-61 构图作品

1. 三分法构图

三分法构图也称为九宫格构图或"井"字构图，是一种比较常见和应用十分简单的构图方法。三分法构图一般由两横、两竖将画面均分，使用时，将主体放置在线条的四个

交点上,或者放置在线条上,如图 4-62 所示。人们的目光通常会落在画面的三分之一处,将整个画面九等分,可以形成一种和谐的构图,这种构图适用于多形态的平行焦点的主体,九宫格构图的画面表现鲜明、构图简练、应用广泛,适用于多种景别。

图 4-62　三分法构图

2. 对称式构图

对称式构图是一种利用景物的对称关系构建画面的方法,是基本的构图形式,画面上按照轴线划分,有上下对称、左右对称等,具有稳定平衡的特点。如图 4-63 和图 4-64 所示,左右对称的对称轴在画面中间位置,上下对称的对称轴一般可以根据画面需求上下移动,有时候也可以根据透视线倾斜。对称式构图形式容易创造出空间的统一感,取得力的平衡,在视觉上体现出一种端庄、平静、秩序的美感,让人觉得完美无缺。

图 4-63　对称式构图(一)

图 4-64　对称式构图(二)

3. 框架式构图

框架式构图是选择一个框架作为画面的前景，把观众视线引导到框架内的主体上，以突出主体的一种构图方式。框架式构图会形成纵深感，让画面更加立体直观，更有视觉冲击感，也让主体与环境相呼应。在构图时，经常利用门窗、树叶间隙、网状物等来作为框架。如图 4-65 所示影片中的画面，主人公坐在出租车内，汽车前后座挡板的镂空方框成为构图框架，人物在框内的中心位置，这种构图的优点是突出主体，同时增加趣味性和观赏性。图 4-66 为框架式构图。

图 4-65　框架式构图（一）

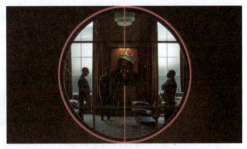

图 4-66　框架式构图（二）

4. 中心构图

中心构图十分简单，就是将主体放在画面中心，适用于新手使用，中心构图对于构图来说最为稳定，系统可以从这个构图法学起，然后再逐步学习其他构图法。如图 4-67 所示，中心构图在很多时候是很实用的方法，但很多题材使用中心构图可能会缺乏新意，所以要学会使用多种构图方法。中心构图适合拍摄建筑物或者中心对称等物体。

5. 引导线构图

视觉引导线是通过线条来引导观众视线，吸引观众关注画面主体，让画面产生深度和透视感。引导线不一定是具体线条，在现实生活中，道路、河流、整排树木甚至人的目光等都可作为引导线使用，只要有方向、连续的点或者线起到引导视觉的作用，都可以称为引导线。引导线可能是直线、弧线，也有可能是一个平面。

引导线构图存在的意义就是吸引注意力，实际中可以发现一些有规律的线，如道路、桥梁、河流、建筑等，更注重意境和视觉冲击力。如图 4-68 所示，在公路行驶的这段拍摄中，电影用正面视角拍摄男主，道路与草地的分界线形成图片的引导线，可以起到引导观众视线的作用，实现画面带入感，同时配合角度可以展现道路的绵延感，体现路途的漫长。

图 4-67　中心构图

图 4-68　引导线构图

6. 对角线构图

对角线构图是指主体在画面中两对角的连线上,把主体安排在对角线上,使画面更有立体感、延伸感和运动感,能让画面产生不一样的动感。对角线构图能有效利用画面对角线的长度,引导视线从一端向另一端延续,也能使陪体与主体发生直接关系。如图4-69所示,鹿放在对角线的一端,树木往上形成了延伸感。

7. 极简构图

将一幅画面或者场景剔除与主体相关性不大的物体,可以让画面更加精简,更容易突出主体,表现出视觉冲击力。如图4-70所示,极简构图中会经常在画面中留白,也就是空出杂物,创造负空间,让观众的注意力集中在主体上,同时极简的画面会让人更加舒适,更有唯美感。

图4-69 对角线构图

图4-70 极简构图

8. 黄金三角形构图

黄金三角形构图和三分法构图非常相似,直线是从画面的四个角出发,在左、右两边形成两个直角三角形,然后将画面的元素置入这些交叉的地方。如图4-71所示,黄金三角形构图给人的视觉感受就是稳定,把画面中的元素沿对角线摆放,把视觉信息纳入三角形中,让点、线之间的形象更深入,更具有吸引力。

图4-71 黄金三角形构图

9. 黄金螺旋构图

将画面分为一定的比例，再将之不断细分，会得到一条曲线，这是黄金螺旋构图，黄金螺旋构图的基本理论来自黄金比例——1∶1.618。自然界中存在很多符合黄金比例构图的图案。

如图 4-72 所示，黄金螺旋构图的画面元素随着黄金螺旋线分布，它的线条很长、很有生气。它也能运用于风景、人物画面，如名画《蒙娜丽莎》，如图 4-73 所示。

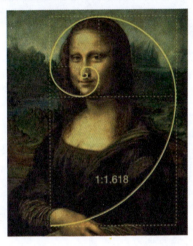

图 4-72　黄金螺旋构图　　　　　　　图 4-73　黄金螺旋构图《蒙娜丽莎》

项目 5

创意思维与实际运用

项目导读

虚拟现实技术是新科技的产物，是一种视觉艺术，更是一种交互艺术。

虚拟现实项目作品中最主要的信息表达过程主要是通过视觉图像来实现。视觉图像作为虚拟现实项目作品中的美术部分，美术设计基础对于作品有着极其重要的意义。在虚拟现实项目的研发过程中，前端美术设计是需要投入人力和精力最多的环节。

虚拟现实美术设计是指对虚拟现实作品中所用到的所有图像及视觉元素的设计工作。凡是虚拟现实作品中能看到的画面元素，包括地形、建筑、植物、人物、动物、动画、特效、界面等内容，都属于美术设计的范畴。在虚拟现实制作公司的研发团队中，主要由策划部负责创意思维概念设计，美术部负责项目中所有美术的设计与制作工作，美术设计师根据不同的职能又分为原画设定、三维制作、动画制作、关卡地图编辑、界面设计等岗位。

学习目标

- 了解创意思维的含义。
- 掌握形态想象与再造、创意联想与表现的方法。
- 能够结合项目需求进行虚拟现实创意图形的设计创作。

职业素养目标

- 培养创新思维能力。
- 培养创造性表现力。

职业能力要求

- 具有清晰的项目制作思路。
- 具有利用所学专业知识进行虚拟现实图形创意设计表现的能力。

项目重难点

- 重点：掌握创意思维运用技巧。
- 难点：虚拟创意思维与联想表现图形的创造。

任务5.1 创 意 思 维

5.1.1 思维概述

思维是人类对于客观世界本质属性及其内在联系的探究和概括的过程。与动植物的感觉和知觉活动不同，思维是人类独特的理性认识过程，能够主动地把握客观现实的本质和内在规律。

在人类个体中，思维的发展需要经历从萌芽阶段到相对成熟的漫长过程，总体上呈现由简单到复杂、由低级到高级、由被动到主动、由具体到抽象的变化特征。思维的发展主要分为以下几个阶段。

1. 感性阶段

在早期，孩子主要通过感觉和感知来认识世界。他们通过触摸、咀嚼、观察等方式来获取信息，逐渐建立起对事物的感性认识。

2. 前逻辑阶段

在这个阶段，孩子开始将感知到的事物进行分类和组织，形成简单的概念和记忆。他们能够区分大小、颜色、形状等基本属性，并逐渐理解一些简单的因果关系。

3. 具体运算阶段

在这个阶段，孩子具备了进行具体地逻辑推理和运算的能力。他们能够进行简单的加减乘除运算，理解一些简单的逻辑关系，开始进行推理和解决问题。

4. 形式运算阶段

在这个阶段，思维逐渐发展到更高级的层次。孩子能够进行抽象思维和符号化运算，掌握更复杂的逻辑推理和数学运算，能够进行系统化的思考和解决问题。

思维的发展是一个渐进的过程，每个个体在不同的阶段都会有自己的特点和表现。通过对思维发展的理解，可以更好地指导教育和培养个体的思维能力，促进其全面发展，并培养创造力。

5.1.2 思维类型

在现实生活中，由于性别、阅历、职业等多方面的不同，人的思维存在明显的差异。这种差异不仅在理论家、思想家和艺术家的思维方式和思维结果中表现得非常明显，而且

在学生的学习中也有明显的体现，有的善于学文，有的则擅长学理等。根据不同的分类方式，思维存在不同特征与层次的思维类型，如表 5-1 所示。

表 5-1　不同分类方式下的思维类型

分类方式	思维类型
思维凭借物	直观动作思维、具体形象思维、抽象思维
思维探索目标	集中思维、发散思维
思维创新程度	常规思维、创造性思维
思维表述角度	形象思维、逻辑思维
思维哲学范畴	具象思维、抽象思维
思维进程方式	循常思维、顿发思维
思维层次	感性思维、理性思维
思维深度	经验思维、理论思维
思维过程	演绎思维、灵感思维、逆向思维
思维变化状态	静态思维、动态思维

1. 按思维凭借物分类

直观动作思维是指在思考过程中以具体、实际的动作为基础的一种思维形式。这种思维形式通常用于解决具体而直观的任务目标，例如汽车故障修理和电器电路故障检查。因此，直观动作思维被视为实践思维的一种表现方式。

具体形象思维是一种在思考过程中依赖表象的思维方式，它用于解决任务时，并不一定是直观的，但一定是具体的。艺术创作过程就是借助具体形象思维来进行的。

抽象思维是一种思维形式，通过概念、判断和推理来反映事物的本质属性和内在规律。这种思维主要用于解决抽象的任务。抽象思维可以分为两种类型：经验型和理论型。使用抽象思维时，需要借助语言，例如学生在数学运算和推导时使用数学符号和概念，科学家在发现客观规律时也需要运用抽象思维。抽象思维与以具体行为为基础的动作思维以及依赖于表象的形象思维有所不同，它基本上已经超越对感性材料的依赖。

2. 按思维探索目标分类

（1）集中思维。这种思维活动又称为求同思维或聚合思维，特征表现为将与问题有关的各种信息聚合起来，朝着一个方向、一定范围有条理地得出一个正确答案或一个最好的解决问题的方案。

（2）发散思维。这种思维活动又称为辐散思维或求异思维，是指从一个目标出发，根据已有的信息，沿着各种不同的途径思考，是一种从多个方面寻求多样性答案展开性的思维活动。

3. 按思维创新程度分类

常规思维是一种运用已经获得的知识和经验，按照现成的方案和程序，使用惯常的方法和固定的模式来解决问题的思维方式。这种思维方式具有明显的经验性和惯性特点，是最为普遍的大众型思维模式。

创造性思维是一种思维过程，是指个体重新组织已有的知识和经验，提出新的方案或

程序，并创造出新的思维成果。这种思维过程在科学家、发明家和艺术家中尤为重要，具有明显的创新性特征。

5.1.3 创意思维

设计过程是一个创造过程，可以分为五个阶段：对于问题的调查认识阶段、分析问题确定目标阶段、设计展开阶段、设计定案阶段和结果讨论阶段。

创意思维贯穿于设计的整个过程中，并且根据各个流程的特点，有效实施创意思维需要一定的信息内容作为材料。人的大脑中储存的信息越多，信息之间相互作用和连接的机会也越多，从而增加了发现和创造的可能性。创新的设计构思不会无缘无故地产生，任何创意思维的进行都应建立在丰富的知识体系上。

1. 创意思维的过程

创意思维的过程如下：准备→收集资料→酝酿发现→顿悟→草图→成稿。前两个过程主要依靠分析、归纳等逻辑思维，而后面的过程主要依靠想象力、灵感、直觉等非逻辑的思维。

2. 创意思维的方式

创意思维的方式可以分为逻辑思维和非逻辑思维两种。逻辑思维是一种理性的思考方式，通过运用概念进行判断和推理，以抽象和概括的方式来反映事物的本质。非逻辑思维则注重感性的表达，感性能力是创造性思维的重要组成部分。非逻辑思维包括发散性思维、转移思维、直觉和灵感思维等。图形创意思维不仅需要理性的思考，还需要感性的充实。只有共同运用多种思维方式，才能更容易获得成功和高质量的创意作品。创意思维的方式及其特点如表 5-2 所示。

表 5-2 创意思维的方式及其特点

思维方式	特点
集中思维	针对信息进行判断和选择，把思维集中到一个点来思考
辐射思维	以一个点为中心向周围扩散开来思考
横向思维	又称为侧向思维，可以顺向思考，也可以逆向思考，强调的是过程精细、突出逻辑性的推理
纵向思维	向纵深的方向去思考，要有发展的眼光
发散思维	又称为求异思维，以多种不同的角度、不一样的方向全面扩展思维方式来思考
转移思考	是把问题换位思考的一种思维方式。将已经完成或者解决问题成功的经验运用到正在解决的事情上，重点是寻找相似性，是艺术设计师常用的一种思维方式，具有灵活性和敏捷性
直觉、灵感思维	在思维的过程中，要重视直觉与灵感，这是人们被兴奋、开心等情绪感染时，或者是人们高度集中精力思考问题时会出现的一种感觉，这种感觉不是经过逻辑推理得出的，会让作品具有新的生命力
交叉思维	把两个不相近的事物放在一起思考，会有不一样的效果
形象思维	通过具象的外形发挥想象力，从而创造出新的形象，它具有强烈的直观感受，在艺术领域备受推崇

3. 创意思维的工具

1）样本资料法

样本资料法是指在设计开始之前，收集相关的设计规范、设计要求、设计案例等资料。这些资料的收集工作主要包括收集文献资料和相关设计案例。

文献资料主要包括国内外的设计书刊、学术期刊和学术会议文章，其次是教科书或其他书籍，还包括大众传播媒介如报纸、广播、杂志、网上文献等。通过收集文献资料，可以了解相关领域的主要研究成果、设计现状、最新进展、设计方向、研究动态和前沿理念等，为下一阶段的设计提供理论基础和指导。

相关设计案例主要包括国内外设计书刊、设计期刊或其他书籍中的设计作品，还包括设计类网站或设计竞赛作品等。

除了文献资料和优秀案例，还可以关注其他信息源，如网络、论坛、会议和人物访谈等，收集各种相关信息。网络是传播速度最快的媒介，论坛、会议和人物访谈是能够最迅速、最直接反映前沿设计理念和概念的平台。设计师需要具备辨别真伪、获取有价值概念与信息的能力，并利用这些概念和信息生成进一步的设计理念。

在收集整理这些资料的过程中，还需要将其进行抽离与整理，形成个人的资料库。这个资料库可以是物质的，也可以是精神的，将相应的样本置入资料库中，然后根据设计的需求借出任何需要的要素。

2）头脑风暴法

头脑风暴法也称为脑力激荡法、脑轰法、智暴法、会议畅谈法等，是一种自由奔放、无拘无束、打破常规的思考方法。它鼓励人们随意发表意见，尽情畅谈，使这些意见在头脑中自然地相互作用，形成创造力的风暴，从而产生更多、更好的方案。头脑风暴法是一种典型的智激法。

头脑风暴法的目的是为了得到更多、更新颖的设想，进而找到解决问题的最佳方案。因此，在运用头脑风暴法开拓思维、激发创意时，应该营造轻松的氛围，并遵循一定的原则。

自由畅想原则：这一原则的核心在于追求新颖、独特、不同寻常。要求成员解放思想、开拓思路、毫无保留地表达意见，不受传统思维和逻辑的束缚，克服思维的惯性，善于从多个角度思考问题，勇于提出看似荒唐可笑的想法，引导思维自由驰骋，广泛寻求新颖而富有创意的想法。

延迟评判原则：这一原则要求在创造性设想阶段，专注于提出设想而不进行积极或消极的评价，避免任何中断构思过程的因素。提出创新性设想时，通常需要经历从诱发、深化到完善的过程。当提出一个新的想法时，常常看起来杂乱无章、不符合逻辑，甚至荒诞不经。然而，这些想法却能够激发许多有价值的新设想，经过整理后有可能成为最佳方案。遵循这一原则，可以避免对创造性、积极性的打击和优秀创意的扼杀。

数量保障原则：事物的发展往往会经历从量变到质变的过程。随着创造性设想的增多，包含有价值的成果也会增加，创造性方案的数量与质量之间存在明显的关联。获得理想答案通常是一个逐步逼近的过程，由于思维的自觉判断和潜在选择性的存在，前期提出的想法往往并不理想，而后期提出的设想中具有实用价值的比例较高，这即是所谓的质量

递进效应。这一原则通过保证数量来促进质量的提升。

综合完善原则：畅谈过程中提出的一系列设想往往没有经过深思熟虑，它们是不成熟、不完善、不适用的，需要在畅谈结束后组织相关人员进行针对性的讨论、完善和改进。综合完善原则要求与会者通过互相启发、相互激励，在思维碰撞中产生火花并达成共鸣，及时捕捉那些极具价值的方案并加以完善和发展，以达到综合改善设想的目标。这一原则强调启发性和相互促进，是成功进行创造性活动的关键保证。

3）联想刺激法

联想是一种思维活动，从一个事物联想到另一个事物。它的基本特征和作用在于发现事物之间的复杂关系，以及大脑中不同信息点的跳跃式连接。联想刺激法是指通过一个事物或事件的触发，迁移到另一个或多个事物或事件的思维方法。通过不断产生新的联想，可以让联想的内容变得愈发丰富和具有创造性，从而指导设计，创造出个性鲜明、极具创新和创意特色的设计作品。

采用联想刺激法最有效的方式是运用 Mapping 法或心智图法进行联想创意，这是一种开发右脑潜在能力的良好方法。心智图法是一种放射性的思考方法，能够帮助设计师快速探索整体问题或主题的领域。设计师会从中心的名词或想法出发，迅速衍生出相关的图像和概念。这种方法能够在短时间内发现潜在的想法，信息密集，且整体内容一目了然。

4）关联生成法

关联生成法是通过重新归类、整合收集到的信息、运用头脑风暴产生的点子以及联想激发出的关键词等，寻找各个信息点之间的联系，从而建立生成设计创意的要素关联。关联生成法能够带来设计中的跳跃式新方向，有时甚至能够衍生出全新的领域。

任务实施步骤如下。

【步骤1】 组建团队。

人数为 10 人左右，确定主持人、记录人。大家围桌而坐，围绕一个明确的主题，思考讨论。记录人在白板（或白纸）上即时记录，或运用思维导图软件进行记录。

【步骤2】 确定议题。

议题要尽量地单一、明确，如电灯、石榴、大象、椅子、螺丝钉、自行车等。讨论议题的范围越小，越能产生更多具体且富有创造性的设想。

【步骤3】 说明规则。

参与讨论的人都不做评价，不批评别人的意见；允许提出不同意见，不否定自己，也不否定别人；允许异想天开，自由思考，充分想象，想法越多越好，越天马行空越好。

【步骤4】 脑力震荡。

这是激发创意的阶段，会议主持人要事先做好准备，要能够充分调动大家的创造热情，激发思维，讨论创作主题。主持人要善于重构，在别人的设想上衍生出新的构思，引发大家的思维产生连锁反应，将有意思的设想进行重构，激发产生新的想法。同时，也要记录讨论中所提出的观点，记录的数量越多越好，想法越多，产生高质量设想的可能性就越大。

【步骤5】 筛选评估。

将各种设想整理分类，按照科学性、艺术性、可行性的原则进行筛选评估，筛选出适

合的构思,成为下一步创意的基础。

 总结:头脑风暴法可以激发学生的创造热情和创造力,提升学生的发散思维能力,丰富知识储备,引导学生求新、求异思维习惯的培养,形成解决问题的多个方案,最终促进优秀创意的产生。头脑风暴法思维导图如图 5-1~图 5-6 所示。

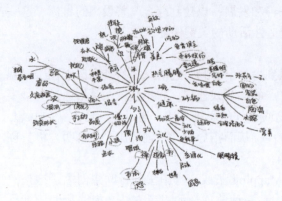

图 5-1　头脑风暴法(一)

图 5-2　头脑风暴法(二)

图 5-3　头脑风暴法(三)

图 5-4　头脑风暴法(四)

图 5-5　头脑风暴法(五)

图 5-6　头脑风暴法(六)

任务 5.2 形态想象与再造

5.2.1 图形创意思维的本质

图形创意是指设计师根据主题表达的需要，运用强大的创造力，重新组织图形要素或对图形素材进行艺术再加工，最终创造出全新的图形语言。通过这种新颖独特且具体可感知的图形媒介，更高效地向受众传递特定信息。

图形创意思维的本质是创造性思维的集中体现。图形创意思维具有独特性，其思维方式通常经历从直观到抽象再到直观的过程，表现出鲜明的关联性、多解性、跃迁性和生动性。其思维结果是形成主题鲜明、核心信息突出、视觉效果醒目且具有独特艺术风格的全新视觉语言。

5.2.2 图形创意思维的培养

虽然创意思维在一定程度上具有先天性，但主要源自一般思维的基础，并且是后天培养和训练的结果，具有明确的可塑性特征。通过有针对性的科学训练，可以有意识地从以下几个方面培养创造性思维。

1. 展开"幻想"的翅膀

想象力是人类运用大脑中储存的信息进行综合分析、推断和设想的思维能力。在思考过程中，如果没有想象力的参与，思考就会显得平庸，甚至困难重重。爱因斯坦曾经说过："想象力比知识更重要，因为知识是有限的，而想象力概括着世界的一切，推动着进步，是知识进化的源泉。"爱因斯坦的"狭义相对论"就是从他幼年时幻想人能够跟随光线奔跑并努力追赶它而开始的，世界上第一架飞机的发明也是从人们幻想能够插上鸟类的翅膀开始的。幻想不仅可以引导我们发现新事物，还可以激发我们做出新的努力，进而展开创造性的工作。

2. 注重培养发散思维

发散思维是一种以问题为核心的思考方式，它的特点是向外扩展，寻求多样化的解决方案，其核心原则是追求与众不同。通过引导思维个体进行发散思维，人们能够突破局限，展现出创造性思维的成果。在这种思维模式下，人们可以从各个适合的答案中充分发挥自己的思维创造力。

3. 发展直觉思维

直觉思维是一种突然而来的领悟或理解，不需要经过逐步分析的过程。在学习过程中，直觉思维可以表现为根据经验做出判断、大胆猜想、应急性回答或提出多种新颖的方法和方案等。年轻人通常具有敏锐的感知能力、良好的记忆力和丰富的想象力，在学习和

工作中，他们可能会突然产生新的想法和观念。为了充分利用这种创造性思维的产物，我们应该及时抓住这些闪现的思维，并善于培养和发展自己的直觉思维能力。

4. 培养思维的流畅性、灵活性和独创性

创造性思维的三个关键要素是流畅性、灵活性和独创性。流畅性是指能够对刺激做出连贯、有条理的反应能力；灵活性是指能够灵活应对变化和随机情境的能力；独创性是指能够从新颖的角度对刺激做出与常规不同的反应，获得与众不同的结果。这三个要素都建立在广泛认知和丰富积累的基础上，我们需要善于观察生活、不断学习思考，并注重有针对性的训练。训练自由联想和快速反应，可以显著提升思维的灵活性和流畅性，从而极大地促进创造性思维的发展。

5. 培养强烈的求知欲

要激发自己对创造性学习的渴望，首先需要培养强烈的求知欲。求知欲驱使我们去探索科学，进行创造性思考，只有在这个过程中，才能不断激发好奇心和求知欲，使其源源不断地涌现。这种学习方式不仅能够获取现有的知识和技能，还能进一步探索未知的领域，发现自己尚未掌握的知识，甚至能够创造前所未有的见解和事物。

5.2.3 图形创意思维的主要阶段

图形创造性设计是设计师对客观世界进行观察、发现、概括和选择，从而产生丰富的联想和想象的过程。在多种思维方式的综合作用下，设计师能够创造出新颖的形象。经过科学有效的训练，可以逐步提升图形创意思维。这种思维方式按照一定规律进行创造性活动，是一个循序渐进的过程，具有明显的思维过程和思维品质。

1. 图形创意思维的起点——视觉联想

视觉联想是一种普遍存在于思维方式中的现象，它源于事物之间的外在或内在关联性，能够触发信息的转移。在图形创意过程中突出的视觉特征，如轮廓、色彩和肌理，常常能够自然地激发我们迅速找到与之相关的其他形象，并引发更加抽象的思考。视觉上的关联性能够引发直观而普遍的第一感觉，而这种第一感觉通常具有鲜明而生动的感染力。视觉联想通常是进行图形再创造的第一步，而丰富的联想则增加了获得创造性突破的可能性。

视觉联想主要表现为以下几个方面。

1）相似联想

相似联想是指根据形象在外在的形态、结构、内容或属性等方面的相似或相近特征而引发的联想。它是形象思维的一种过程和结果。相似联想是最直接的方式，通过它创造的图形语言具有最直观、生动的感染力，能够轻易地引发受众的情感共鸣。

2）相关联想

相关联想是指根据事物在内在性质、功能以及时间和空间上的关联而引发的跳跃性联想。它是延展思维活动过程和结果的突出表现。相关联想需要通过视觉和心理两个层面对信息进行收集、总结和提炼，以找到事物变化推移的内在关联性，并完成图形信息的转换，从而创造出新的图形语言。

3）因果联想

因果联想是指根据事物在时间或空间上的发展变化所引发的起因与结果之间的联想。这种联想可以由因至果，也可以由果至因。因果联想是演绎思维发挥的集中反映。世界上的一切事物都相互联系、相互制约，因果关系是客观世界存在的普遍规律。有因必有果，有果必有因。由因果联想创造的图形语言具有广泛的情感和逻辑上的认同功能，具有强烈的说服力。

4）对立联想

对立联想是指从事物间相互对立的关系出发，以逆反的角度表述矛盾双方的思维方式，它是逆向思维的代表。通过对立联想创造的图形语言，能够突出打破常规、新颖别致、极富个性的视觉和心理效果，容易激发受众的审美兴趣和再次思考。

5）概念联想

概念联想是一种创造图形语言的方法，主要表现为通过视觉层面对对象信息的收集与整合。它通过从主体到客体、从过程到结果、从表至里、从正至反、从点到面、从单一到系统、从具体到抽象等方式进行概括与总结，从而超越人们对具体事物的认知局限和束缚。通过对纷繁复杂的表象进行分析、比较和综合，概念联想能够抽象出事物的共性本质和规律，并形成概念象征，为多个方向的创作提供指导。

2. 图形创意思维的翅膀——心理想象

心理想象是指设计者针对特定主题，充分发挥主观能动性，积极调动生活中的感性形象，对其进行变形、组合，从而创造全新视觉形象的心理活动过程。相较于视觉联想，心理想象是一种更高级和复杂的思维活动。与联想相比，心理想象具有更加灵活自由、难以捉摸、创新性更强、更注重心理过程等特征。心理想象包括再造想象、创造想象和幻想。

3. 图形创意思维的升华——情感意向

意象是指通过创作主体独特的情感活动而创造出来的一种艺术形象，它是客观物象与主观情意的结合体。意象思维通过借用既客观又与常规不同的形态来表达抽象的概念或情感，即"寓意于形""托形言志"。意象是认知主体在接触客观事物后，根据感觉来源传递的表象信息，在思维空间中形成的关于认知客体的加工形象，它在大脑中留下物理记忆痕迹和整体的结构关系。意象是思维活动的基本单位，思维是基于意象单元的互动。记忆中的影像、文字和声音都只是外界信息在主体内部以意象形式存储的一种表达方式，意象是外界信息在主体内部构建成的精神体，是思维的工具与元素。

任务实施步骤如下。

【步骤1】 形态局部元素的替换、嫁接与添加。

在对两种以上不同性质的物象进行变换、转移或融合时，通过元素的替换与形体的嫁接来尝试形态变化。在保持物象基本特征的前提下，将重点放在对形体的局部进行元素的替换与嫁接上，以创造出全新的形态。变换过渡应该自然流畅，需要同时发挥观察和想象，通过巧妙的构思，让原本不相关的物象以全新的方式组合在一起，从而达到意趣横生的效果。如图5-7所示，在心形图案内外替换不同的元素，创造出新图形；如图5-8所示，将碎铅笔芯、刨皮和ideas文字等元素嫁接到灯泡图形上，创造出新图形；如图5-9所示，在蛋糕图形上添加各种元素，创造出新图形。

图5-7　元素的替换　　　　图5-8　元素的嫁接　　　　图5-9　元素的添加

【步骤2】 形态局部元素的渐变。

通过以一种物象为基础，想象该物象向另一种物象转变的动态过程，记录并重新建构这种渐变过程。这种活动有助于培养对形的感受力和想象力，同时学习如何在主观理解和客观条件之间建立联系，开拓思维，挖掘创造力，进一步培养对形态变化的敏感度和思维的灵活性。图5-10是小猫图形向鱼骨图形的渐变；图5-11是鱼图形和剪刀图形的渐变。

图5-10　元素的渐变（一）　　　　图5-11　元素的渐变（二）

【步骤3】 形态的拟人化。

在拟人化的过程中，可以将对象与人体的某一部位、某种动态或情感进行联想与想象。为了创造出更具表现力的拟人化形象，还需要夸张形态，强调迎合，进而创造出真正的"拟人化"效果。如图5-12所示，QQ表情拟人化设计可以生动地表达情绪，被人们在网络社交平台广为应用。图5-13为南宁园博园吉祥物征稿，以南宁市市树扁桃、市花朱槿为设计元素，拟人化的设计，彰显了"绿城"南宁的壮乡文化、地域特征和园林特色。

【步骤4】 形态的异影化。

以一种物象为基础，可以尝试改变该物象影子的外形、性质等，通过影子的突变效果来表现诙谐、对立或赋予影子深刻而独特的效果。通过矛盾、对立、对照、对比等方法，可以从事物的反面入手，揭示其本质与规律，这种揭示可以通过虚影与实形之间一虚一实的关系来达到。如图5-14所示，猫的影子变成伞的影子，或变成衣服的影子，创造出诙谐幽默的图形效果。

图 5-12　QQ 表情形态拟人化设计　　　　图 5-13　南宁园博园吉祥物征稿

图 5-14　形态的异影化

【步骤 5】形态质感的转换。

突破基础物象原有的质地概念，寻找肌理质感丰富的媒介材料进行描绘，并在画面上进行肌理转换。通过描绘，可以将其与被转换的对象有机地结合为整体，以获得对物象质感的自如组织和有效表现。通过在作品中展现不同材料的肌理特点，创造出独特而丰富的质感效果。如图 5-15 所示，轻盈的羽毛与斑斓的虎皮融为一体；如图 5-16 所示，一套餐具被转换成皮毛质感；如图 5-17 所示，老鼠形体用流体质感进行表现；如图 5-18 所示，香蕉皮转换成菠萝皮进行表现；如图 5-19 所示，握着冰淇淋的手被替换成巧克力质感。

图 5-15　形态质感的转换（一）

图 5-16 形态质感的转换（二）

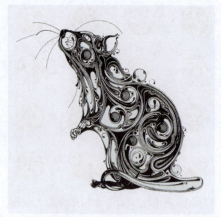

图 5-17 形态质感的转换（三）

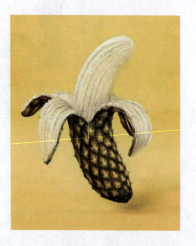

图 5-18 形态质感的转换（四）

图 5-19 形态质感的转换（五）

任务 5.3　形态联想与表现

5.3.1　联想的特点

联想是一种思维过程，指人们可以通过一定的相关性从一个事物推想到另一个事物。它是一种包含想象和幻想的思维活动，是在想象的基础上延伸出来的。通过联想，人们可以发现表面上毫无关系的事物之间的关联性，从而打开创意思维的通道。要提高联想能力，不仅需要对事物有深入理解和分析的能力，还需要敏锐的观察能力、对事物形态和内涵的记忆能力以及发散思维能力。可以通过有意识地培养来提高这些能力。

形态的联想是在观察的过程中受到物象激发而产生的一种联想。联想可以受到近似关系、因果关系或接近关系的引导，与眼前的对象相近或毫不相干的事物都可以成为联想的

诱因。形态的联想具体包括对形态的局部元素进行替换、嫁接和添加，对形态的局部元素进行渐变处理，将形态拟人化、异影化以及转换形态的质感等。通过形态的联想，可以发掘出更多的创意和想象力，为创作带来更多可能性。

5.3.2 联想的方式

联想是人们头脑中记忆和想象联系的纽带，是一种思维过程，通过赋予若干对象之间的微妙关系，将某种事物引发其他事物的思维过程。

在作品艺术化处理中，联想是一种创作方式，通过运用发散思维从不同角度观察和理解事物，并通过重新组合物象与观念，创造出具有新意、寻求奇特、加深印象的效果。联想创作的表现形式多种多样，包括形象到形象的变形过渡联想、概念到概念的思维过渡联想、由此及彼思维的反向联想、赋予事物喻义的联想以及因果关系的联想等。联想在图形设计中起着重要的作用，它要求充分发挥人的想象力，创造出具有新意的情境，是图形设计创意中不可或缺的思维方式。

联想的方式大致可以分为以下五类。

1. 对比联想

通过对比的方法，可以寻找两个事物之间的差异或相反之处，从中发现它们共同表达的主题，并使这个主题给人留下更加深刻的印象。例如，通过将坚硬与柔软、黑与白等对立的概念相互对比，可以突出它们之间的差异和冲突，从而更加深刻地表达出主题的内涵。这种对比的方法可以帮助我们创造出更有力量和影响力的作品。如图5-20所示，大大的鲸鱼张着嘴在小小的金鱼口中形成鲜明对比；如图5-21所示，大大的河马张着嘴在小小的白鼠口中形成对比冲突。

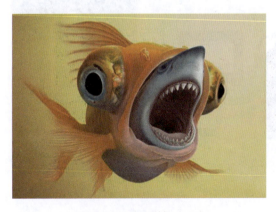
图5-20　对比联想（一）

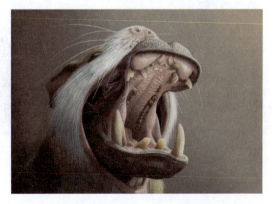
图5-21　对比联想（二）

2. 类似联想

通过采用相似的手法或表现相似的内容，可以在不同元素之间建立联系。这种联系可以是外部形态与内在结构的相似，也可以是在概念或象征意义上的相似。例如，可以将三角形比喻为三明治，长方形比喻为门，圆形比喻为鸡蛋等。如图5-22所示，一把刷子的造型可以产生多种类似的联想。

图 5-22 刷子的多种类似联想

3. 接近联想

事物之间存在逻辑上的关系，通过思维的条件反射，可以将空间、时间等元素连接在一起。利用这种关系，可以从一个事物联想到其他的事物，进一步拓展思维的广度和深度。如图 5-23 所示，心脏是人体血液动力源头，与齿轮联动相关联；如图 5-24 所示，119 火警电话与消防器材有关联；如图 5-25 所示，电池是能量，杠铃是力量，彼此相关联。

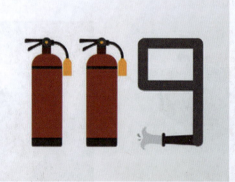
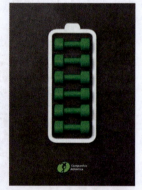

图 5-23　钢铁心脏创意图形　　图 5-24　119 火警创意图形　　图 5-25　电池创意图形

4. 因果联想

因果联想是指事物之间存在某种因果关系，通过这种关系，可以从一个事物推断或联想到它的结果，也就是另一个事物。通过因果联想，人们能够更好地理解事物之间的联系和影响，从而深入思考其产生的原因和可能的结果。如图 5-26 所示，在环保系列海报设计中，通过企鹅与灯泡、鲸鱼与水瓶、树木与烟囱的图形创意，暗示事物之间的因果关系，提醒人们保护环境的重要性。

图 5-26　环保系列海报设计

5. 色彩联想

通过使用颜色的刺激和象征意义，可以更好地表达主题。颜色通过视觉给予人们各种心理感受，因此它们具有强大的情感和情绪传达能力。例如，白色象征干净、纯洁，橙色象征阳光、活泼，红色象征喜庆、热情，蓝色象征科技、冷静等。通过选择适当的颜色来表达主题，可以唤起观众的情感共鸣，使人们更深入地理解和感受作品所要传达的信息。如图 5-27 所示，Graphic Hug 的一项针对国际知名品牌标志的色彩统计信息分析图显示出主要行业代表性企业 Logo 的色彩分布，对于研究企业形象品牌设计具有参考意义。

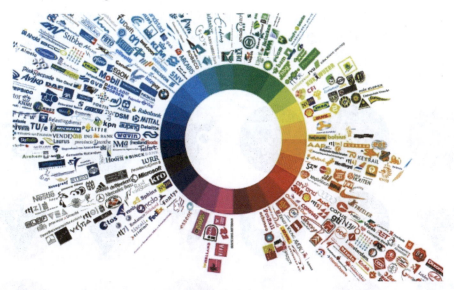

图 5-27　国际知名品牌标志色彩统计信息分析图

任务实施步骤如下。

【**步骤 1**】　选择主题。

选择一个主题或概念，例如快乐、彷徨、纯净、未来等，运用形态联想的思维，联想

出与主题相关的形态元素和形象。

【步骤2】 形态表现。

运用线条、形状、色彩等形态的表现技巧，营造出与主题相符的视觉效果。应注意考虑线条的曲直度、形状的变化和色彩的搭配，以创造出独特而有吸引力的图形效果。

【步骤3】 设计创作。

使用图形设计软件 Adobe Illustrator、Adobe Photoshop 等，运用形态联想的思维，创作出具有独特性和创意性的图形设计作品。在创作过程中，可以尝试不同的技巧和方法，如形状变形、图层叠加、渐变填充等。

【步骤4】 作品呈现。

完成图形设计作品后，进行适当的调整和优化。将作品导出为高质量的图像文件，如 PNG、JPG 等格式。可以选择将作品打印出来进行实体展示，或在个人网站、社交媒体等平台上进行展示。

【步骤5】 交流分享评估。

（1）创意性和独特性：评估作品的创意思考和独特表达，是否能够通过形态联想创造出新颖且有创意的视觉效果。

（2）形态表现技巧：评估作品中形态表现的技巧运用，如线条运用、形状变形、色彩搭配等，是否能够有效地表达主题或概念。

（3）视觉效果和表达能力：评估作品中对主题或概念的视觉呈现和表达能力，是否能够准确地传达出想要表达的意思和情感。

（4）创作过程和作品完成度：评估画者在创作过程中的思考和实践，以及作品的完成度和质量。

总结：通过设计练习，画者将能够通过形态联想的方法，培养创造性思维和图形设计能力，创作出具有独特性和创意性的图形创意设计作品。通过交流分享评估，进一步提高作品的质量和表达效果，培养画者对作品的评估和改进能力。根据三角形进行形态联想与表现的图形创意设计参考作品，如图 5-28 所示。

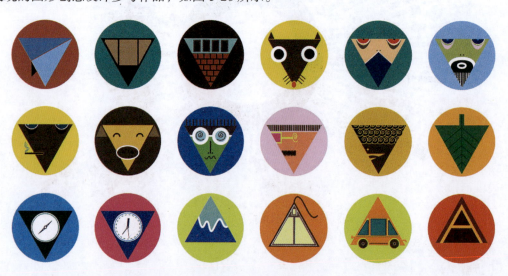

图 5-28　形态联想与表现

任务 5.4　虚拟现实创意图形的创作

5.4.1　创意图形

优秀的图形创意能够激发受众的视觉感受,进而引发人们的心理共鸣。图形创意是设计师通过独特的构图和组织形式,将主题思想转化为具有图形化表达的过程。

图形创意在视觉传达中具有重要的作用。通过巧妙的设计和创意构思,设计师能够通过图形元素的形状、颜色、线条、纹理等来表达和传达信息。图形创意不仅可以吸引受众的注意力,还能够引发情感共鸣和思考。

图形创意的核心在于将主题思想以图形的形式呈现出来。设计师需要通过创造性的构图和布局,将抽象的概念转化为具体的图形形象。这需要设计师具备对主题的深入理解和敏锐的洞察力,以及灵活运用和组合图形元素的能力。

图形创意的成功还需要考虑受众的需求和反应。设计师需要了解受众的审美趣味和文化背景,以便通过图形创意与他们进行有效的沟通和连接。同时,设计师还需要关注图形创意的可读性和可理解性,确保受众能够准确理解和感受到图形所传达的信息和情感。

5.4.2　创意图形的创作原则

1. 独特性

独特性是图形创意的基本原则。在现代社会这个信息爆炸的时代,生活中到处都是各种复杂的图形。要想创造出引人注目的作品,就必须设计出符合受众文化心理、具有视觉冲击力、能够突破常规、个性化、幽默、大胆的图形,这样才能实现视觉传达的效果,并展现出图形设计的个性和生命。

2. 单纯化

单纯化是一种简洁而明确的设计方式。简单大方的设计能够给人清晰的视觉效果。通过简化设计图形,可以使人们在不经意间自然地接受图形所传达的视觉信息,这是一种理想化的设计形式。

3. 审美性

图形的审美因素直接影响图形能否受到大众的欢迎。在进行图形设计时,设计师应以审美的角度来提高作品的质量。美丽的事物能带给人们愉悦的心情,而美感的图形能够唤起观众的审美共鸣,给观众留下深刻的印象。因此,图形设计的美感对于传递信息具有至关重要的作用。

4. 象征性

图形具备承载信息的功能,因此具有象征性。象征性是图形设计的基本特征,要求通过图形的呈现来感知其内在的含义。

5. 传达性

图形作为一种设计形式，用于表达情感和进行思想交流，是传达者与受众之间的桥梁，可以实现沟通、交流和互动的效果。通过图形设计，不同国家和民族之间的交流变得更加方便，弥补了语言所带来的不便之处。

5.4.3　创意图形的表现形式

1. 异构图形

1）混维空间

图形的创意设计有着无穷的魅力。例如，通过运用混维空间的技巧，可以在平面图形中感受到立体的空间效果。这种方法巧妙地运用二维视觉空间来创造出三维的视觉感受，主要通过大小、重叠、颜色和纹理等元素的运用来实现。如图 5-29 所示，平面的条纹创造出三维空间效果；如图 5-30 所示，深浅配置的平面色块创造出立体的楼宇空间效果。

图 5-29　混维空间（一）

图 5-30　混维空间（二）

2）矛盾空间

图形中的视错觉常常通过矛盾空间来呈现，这种图形利用人们的视错觉，通过有意地转换和交替视点来打破正常的透视规律和空间观念。这样的空间实际上是不存在的，只能在想象中存在。通过错位连接和虚实相混等手法，创造出令人意想不到的视觉感受。如图 5-31 所示，这是一组通过穿插交错的立体造型在平面设计中构建出的矛盾空间，在现实空间中这是不可能实现的。

图 5-31　矛盾空间

3）置换

置换是一种利用元素之间的相似性和意念上的差异，借助想象力进行替换的方法。这种替代元素的手法也称为元素替代。通过元素替代，图形的含义也随之发生变化。如图 5-32 所示，两只手的出现，将话筒替换成牢笼；如图 5-33 所示，鱼头替换成牙膏头，让人联想鱼子食材是辛苦挤压才得到的；如图 5-34 所示，将卷笔刀卷出的铅笔皮替换成文字，引人注目。

图 5-32　置换图形（一）

图 5-33　置换图形（二）

图 5-34　置换图形（三）

4）特定形

特定形是指对某个具体事物进行想象，使其从二维空间延伸到三维空间，从而赋予其更深刻和更富含蓄意义的特性，同时在视觉上给人们带来新颖的感受。如图 5-35 所示，平面的箭头图形创造出连绵起伏的空间效果；如图 5-36 所示，两只鞋子赋予水龙头奔跑的姿态；如图 5-37 所示，啤酒喷涌的泡沫形成爱因斯坦的头像。

图 5-35　特定形（一）

图 5-36　特定形（二）

图 5-37　特定形（三）

2. 同构图形

同构图形是将两个或更多图形结合在一起，这些图形之间具有共同的特点或相似的元素。同构图形使用了各种技巧，但它们有一个共同的特征，就是通过形象化的方式突出某种观念或个性，并且能够揭示事物之间的本质联系。同构图形不仅广泛应用在平面设计

中,还在摄影、动画等视觉传媒领域得到运用。

1)共生同构

"共生"是共同存在的意思,即彼此之间相互依存、相互关联。在设计图形时,巧妙而简洁地运用图形之间的共生关系,可以确保整体美感不受破坏。

轮廓线上的共生是指连接图形或多个图形共同拥有轮廓线,这些轮廓线可以相互转换,并在图形中借用。如图 5-38 所示,展翅飞翔的鸟儿与鸡蛋共用轮廓线。

正负形的共生是指正形是负形存在的条件,而负形则是正形存在的基础。如图 5-39 所示,黑色的手与白色的手穿插,正形与负形互为共生关系。

形与形的共生是指形态之间相互借用和转换,以使形态发生变化,这种变化是由于形态之间的共有性而产生的。如图 5-40 所示,小提琴与路灯在造型上相互借用。

图 5-38　轮廓线共生图形

图 5-39　正负形共生图形

图 5-40　形与形共生图形

2)延变同构

延变同构图形强调图形的变化过程,它可以是单一图形,也可以是正负形相互递进转换而成。设计师通过延变同构图形,将自己的主观意念和心理反应在同构物体的每一个变化中。如图 5-41 所示,长颈鹿延变成水龙头在干涸的土壤上滴水,提示人们要节约用水,保护环境;如图 5-42 所示,茄子切片延变成书本;如图 5-43 所示,香烟头延变成鱼身。

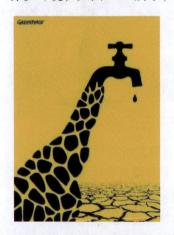
图 5-41　延变同构图形(一)

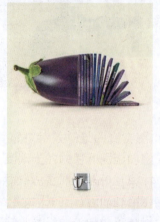
图 5-42　延变同构图形(二)

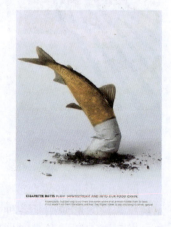
图 5-43　延变同构图形(三)

3)异物同构

异物同构是将不相关的物性组合在一起,通过一个图形联想到另一个图形,以表达不同的内容。这种手法利用人们的想象力,使本来不相关的事物之间产生关联。通过幻想与现实结合的思维方式,揭示了对事物深层次理解和感悟的思考。如图 5-44 所示,橘子与大蒜同构,意味着橘子味的口香糖可以去除口臭;如图 5-45 所示,甲壳虫与喇叭同构,创造出有趣的昆虫造型;如图 5-46 所示,别墅与戒指托同构,仿如闪闪发光的钻戒。

图 5-44 异物同构(一)

图 5-45 异物同构(二)

图 5-46 异物同构(三)

4)字画同构

字画同构图形通过使用字来构成图形,或者将图形与文字结合形成图形化文字。字画同构的表达方式可以展示视觉形象的外观和形状,还可以使单一的文字变得更加丰富多彩,同时增强图形的可读性和趣味性。如图 5-47 所示,红茶茶包与茶树及土壤同构成 U 字,凸显品牌;如图 5-48 所示,"上善若水"字样与山水图形同构;如图 5-49 所示,通过字画同构,巧妙诠释"智者乐水,仁者乐山"的内涵。

图 5-47 字画同构(一)

图 5-48 字画同构(二)

图 5-49 字画同构(三)

3. 重构图形

重构图形是通过对一种或多种不同的图形进行一定的方向、位置、大小变化重新构造它们。通过内在关联性，设计师能够重复组合或系统组合这些图形，从而产生全新的形象和观念。这种构图并不是简单地随意摆放，而是从分散、无序和缺乏观念的图形中提取元素，并通过合成、聚集等表现手法将它们组合在一起。这种表现手法可以给人们带来丰富的想象空间，同时能够让人们感受到图形的象征、借喻、暗喻等艺术手法。通过重新组合看似不合逻辑的事物，能够产生合乎逻辑的图形。

1）一元聚积重构

一元聚积重构是通过重复聚积某一单元，使得重复聚积后的外形和单元形式完全不同。运用聚积重构的形式可以创造出新奇而富有生命力的图形，使图形呈现出生动有趣的特点，并且给予人们充足的想象空间。如图 5-50 所示，多个单一鹅卵石聚积成鞋子；如图 5-51 所示，多个单一小人及拼图块聚积展现繁忙的工作生活场景。

图 5-50　一元聚积重构（一）

图 5-51　一元聚积重构（二）

2）多元聚积重构图形

多元聚积是将相关而不同形态的图形结合在一起，通过精细意象的组合，也被称为复合图形和意义合成图形。这种图形将多个元素聚积在一起，传达出全新的信息和观念。通过巧妙而恰到好处的重构，甚至枯燥的事物也能创造出卓越的作品。这种艺术表现手法为人们提供了丰富的创意空间，使图形的寓意更加广泛。如图 5-52 所示，多种交通工具聚积重构；如图 5-53 所示，人、树木、楼房、交通工具等图形聚积展现城市生活百态。

3）透叠重构图形

透叠重构图形是指利用图形之间的类似性，将两个或两个以上的图形进行叠加。这种类似性可以是经历上的类似，也可以是意义、结构和形状上的类似。透叠重构图形具有透明感，能够保留各自图形的轮廓、空间和对比等要素，从而产生奇妙而梦幻的效果。如图 5-54 所示，两片三文鱼切片透叠构成树木造型；如图 5-55 所示，三只梨透叠构成可爱的创意图形；如图 5-56 所示，几何图形透叠构成公鸡造型。

4. 解构图形

解构图形是一种将人们熟悉的事物刻意分解，有意识地破坏，并重新寻找新的认知，或将破坏后的事物重新组合以获得新的观赏性的方式。

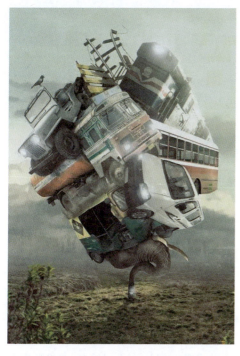

图 5-52 多元聚积重构（一）

图 5-53 多元聚积重构（二）

图 5-54 透叠重构（一）

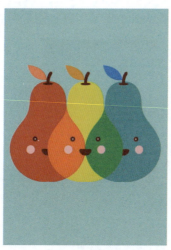

图 5-55 透叠重构（二）

图 5-56 透叠重构（三）

这种图形关注的重点在于被解构的部分，通过这些部分，人们能够感受到某种暗示。被解构的图形并非残缺的，相反，它们能够增强图形的整体性和装饰性。

1）残像解构

残像解构是通过遮盖完整图形的一部分，使破坏的局部形象与主体形象保持一定的联系，同时能够观察到图形的完整性。如图 5-57 所示的环保公益广告，利用天空残缺部分形成烟囱排放的浓烟轮廓，发人深省；如图 5-58 所示的 Ajax 湿纸巾广告，利用液体残像表现擦拭后的干净效果，强调产品的快速洁净功能。

图 5-57 环保公益广告

图 5-58 湿纸巾广告

2）裂像解构

裂像解构是指有意地割裂、分离、分割移位或破碎处理完整的图形，然后通过理性的手段进行解构。在自然界中，许多旧事物都是在不断裂变和破坏的过程中形成的。通过破坏，我们能够将这种人为的组合转化为一种自然的巧合，将人们认为不可能的图形变成可能。裂像的图形会带给人们视觉上的震撼和恐惧感。如图 5-59 所示，地面上的领带部分破碎了，引人关注；如图 5-60 所示，小提琴与喇叭的造型裂像错位解构。

图 5-59 裂像解构图形（一）

图 5-60 裂像解构图形（二）

3）切割解构

切割解构是通过对切、十字切、曲线切等手法，将图形的部分切割并插入不同的内容中，从而使图形作品在形式和内容上都能产生刺激、新奇和意想不到的效果。

对切是对图形元素进行上下或左右部分的切割，并在切割部分插入新的内容，创造出多种视觉反差，使图形在表现手法和空间结构上都呈现有序的特点。对切使人们在形象和心理上不断递进互动，从而产生图形的感化效应。如图 5-61 所示，一瓶饮料被切割展现出内容物的鲜美可口。

曲线切割是一种不受任何约束的切割模式，它可以使图形呈现立体感，同时让人产生一种律动美的感受。如图5-62所示，将梨皮摆成曲线切割造型，构成一个立体的杯子。

十字切割是按照几何学的坐标尺寸对图形进行切割，并重新组合切割后的图形。十字切割的方法具有数字化的清晰、明快和有秩序的美感，但要避免过于理性，以免使图像显得呆板和机械。如图5-63所示，一幅建筑物摄影照片，被横竖十字切割错位重构。

图5-61　切割解构图形（一）

图5-62　切割解构图形（二）

图5-63　切割解构图形（三）

5. 模仿图形

模仿图形是一种通过利用客观世界中存在的事物作为模仿对象，在图形和模仿对象之间寻找连接点，并运用比喻的手法来发挥想象力，创作出新的图形。

1）仿形图形

仿形图形是通过利用已有事物的形态作为创作仿形图形的元素，并将原有的元素转化为仿形图形的形态，创作出富有个性和幽默感的图形。这样的图形给人们留下了丰富的想象空间。如图5-64所示，一堆咖啡豆和两杯咖啡，仿形猫头鹰；如图5-65所示，捆扎条形气球，仿形长颈鹿；如图5-66所示，葡萄以及叶片，仿形饮料瓶。

图5-64　仿形猫头鹰

图5-65　仿形长颈鹿

图5-66　仿形饮料瓶

2）仿影图形

在仿影图形中，所指的"影"即物体在光的作用下产生的投影。物体的形状决定了其投影的形态，形态与影子之间存在一定的联系。然而，仿影图形打破了这种固有的逻辑思维，通过创意的手法改变物体的影子形态，有意识地对影子的形状进行改变，为人们带来具有魔幻力的视觉感受。如图 5-67 所示，钢笔的倒影，仿影成毛笔；如图 5-68 所示，方形门的倒影，仿影成圆形门；如图 5-69 所示，一杯茶的倒影，仿影出杯子上若隐若现的浮图。

 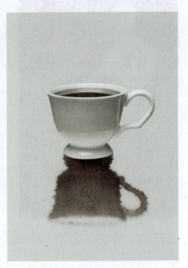

图 5-67　仿影成毛笔　　　　　图 5-68　仿影成圆形门　　　　　图 5-69　仿影出杯子倒影

3）仿结图形

"结"是通过对绳、索或纺织物施加外力进行弯曲、变形、打结而形成的。当常见物体或具有生命的物体产生"结"的变形时，所表达的含义也会引发人们深思。如图 5-70 所示，热干面仿成中国结，体现主题"团'结'，就是力量"；如图 5-71 所示，鞋带打结成两只鸟儿的造型；如图 5-72 所示，长腿人型弯曲变形成一个结团。

图 5-70　仿结图形（一）　　　　图 5-71　仿结图形（二）　　　　图 5-72　仿结图形（三）

6. 寓意图形

寓意图形以比喻、象征、夸张和幽默的手法为工具，借助其他物体来表达隐含意义。它通过映照和揭示其中的一件事物，成为一种常见的表达方式。寓意图形能以抽象的方式转换具体的事物形象，还能够增添寓意的说服力。

1）比喻图形

比喻图形通过运用比喻的手法揭示另一件事情的含义和本质，这类图形具有强烈的视觉效果，并能通过视觉因素带来无尽且直观的视觉感受。如图5-73所示，河马被困在塑料瓶里，比喻大自然饱受塑料制品污染，倡议禁用塑料，保护环境；如图5-74所示，圆形地球纷纷掉落的动物碎片，比喻地球家园正在失去越来越多的珍稀动物，发出全球警告；如图5-75所示，筷子、勺、叉在绿色球体上比画着，比喻绿色生态地球为人们提供赖以生活的一切，呼吁大家要保护好共同的家园。

图 5-73　比喻图形（一）

图 5-74　比喻图形（二）

图 5-75　比喻图形（三）

2）象征图形

象征图形通过运用借代的手法来表达图形语言，包括象征物、被象征物以及二者之间的暗示关系。象征图形是一种相对稳定且具有概括性的图形语言，例如鸳鸯象征爱情，莲花象征廉洁，拳头象征保护，吊瓶象征给养等。如图5-76所示，莲花图形与廉政主题；如图5-77所示，握紧的拳头与北极熊，象征要保护地球环境；如图5-78所示，吊瓶在给城市输液，象征保持一定的绿化率，是城市鲜活的保证。

7. 悬念图形

悬念图形的特点在于让人们观看后心生疑问，这种图形能够在创意设计中激发欣赏者的兴趣。设计者通过创造奇形怪状的图形来吸引人们，并为其留下疑问，从而引发人们的想象力，让人回味无穷。如图5-79所示，奔驰限距控制系统的广告中，小狗在追咬什么？表现产品性能就像小狗爱咬尾巴一样，不管多喜欢，都不能碰到。如图5-80所示，文明毁灭公益广告，人类排放废气的行为如果一直持续，未来地球会如何？如图5-81所示，野象背负着一众动物和一辆越野车在荒原上踩着独轮车前行，是要去往何方？

图5-76　象征图形（一）

图5-77　象征图形（二）
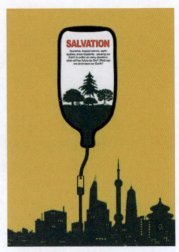
图5-78　象征图形（三）

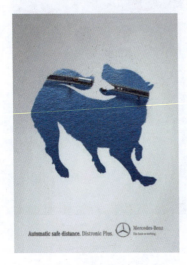
图5-79　悬念图形（一）
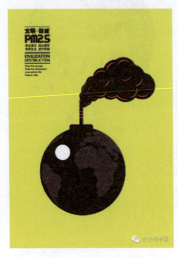
图5-80　悬念图形（二）
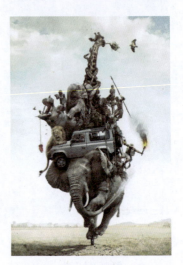
图5-81　悬念图形（三）

任务实施步骤如下。

【步骤1】　研究异构图形的原理。

首先深入研究异构图形的原理，了解其设计原则和特点，掌握异构图形的核心概念和表达方式。

【步骤2】　创意构思。

以异构图形的原理为基础，进行创意构思。通过思考和灵感的碰撞，提炼出独特的创意概念，并将其转化为可行的图形设计方案。

【步骤3】　细化设计方案。

对创意概念进行细化，将其转化为具体的设计方案。考虑到视觉冲击力的要求，将设计元素、色彩、构图等因素进行合理搭配，以达到较强的视觉冲击效果。

【步骤4】　考虑制作成本和实施工艺。

在设计过程中，要考虑后期的制作成本和实施工艺。选择合适的材料和工艺，确保作

品在实际制作和展示过程中的可行性和经济性。

【步骤5】 实施方案评估。

对设计方案进行评估和反思,考虑其在实际制作和展示中的可行性、效果和实用性。之后,进行必要的修改和调整,以达到最佳的实施效果。

【步骤6】 制作和展示。

根据最终确定的设计方案,制作图形作品。在制作过程中,应严格按照设计要求和实施工艺进行操作,确保作品的质量和效果。

【步骤7】 交流分享评估。

完成作品后,进行交流分享评估,了解作品在实际应用中的反馈和效果。根据评估结果,进行必要的改进和调整,以提高作品的表现力和实用性。

总结:通过以上任务实施过程,可以创作出一幅符合异构图形设计原理、具有较强视觉冲击力的图形作品,在后期制作和实施过程中,要兼顾考虑制作成本和实施工艺。

虚拟现实异构图形作品创作参考图5-82所示,手机与道路异构,意味着网络信号数据自由畅通;如图5-83所示,手机与铁轨异构,意味着创造更广阔自由的飞翔空间。

图 5-82 异构图形作品(一)

图 5-83 异构图形作品(二)

项目 6

美术设计的虚拟现实场景案例应用与欣赏

项目导读

美术设计与特效技术已经成为虚拟场景制作中不可或缺的元素。

美术设计在虚拟场景中主要负责场景的布局、色彩搭配、角色造型等方面。它以视觉元素为媒介,将创意和概念转化为具有吸引力的虚拟空间。优秀的美术设计能够提升虚拟场景的逼真度和观感,使观众沉浸其中。

虚拟现实技术是一种通过计算机技术和感知设备创造出的模拟现实环境的技术。它通过虚拟现实头盔、手柄等设备,模拟出逼真的三维环境和空间环境,使用户能够沉浸在虚拟的场景中。

美术设计在特效虚拟场景中的应用将更加广泛和深入。未来的发展将更加注重技术的创新与跨界融合,例如将人工智能技术应用于美术设计,创造出更加丰富和细腻的虚拟场景。同时,随着虚拟现实和增强现实技术的普及,美术设计特效将在更多领域得到应用,为人们带来更加丰富多彩的视觉体验。

学习目标

- 了解什么是美术设计特效虚拟场景。
- 掌握美术设计特效虚拟场景的应用。
- 能够深度分析自然风光与夜间室内外空间虚拟场景。

职业素养目标

- 培养学生对虚拟现实场景案例的应用。
- 培养学生对虚拟现实场景案例的欣赏。

职业能力要求

- 具有对美术设计特效虚拟场景类别的辨识与应用能力。
- 具有不同类型虚拟场景特效的场景设计能力。

项目6 | 美术设计的虚拟现实场景案例应用与欣赏

> **项目重难点**
>
> - 重点：学习美术设计特效虚拟场景类别以及应用。
> - 难点：学习将不同类型的虚拟场景特效进行场景设计。

任务 6.1　美术设计特效虚拟场景

6.1.1　美术设计特效虚拟场景类别

美术设计中的虚拟场景可以根据不同的分类标准进行划分，以下是几个常见的虚拟场景类别。

1. 游戏场景

游戏场景是虚拟世界中呈现给玩家的场景环境，在游戏设计中扮演重要角色。游戏场景的类别可以根据不同类型的游戏进行划分，比如冒险类游戏、角色扮演（RPG）游戏、竞技类游戏等。每个类别都有独特的艺术风格和设计要求，从绘画、模型、纹理到光影效果等方面都需要精心策划和设计。图 6-1 为游戏场景图。

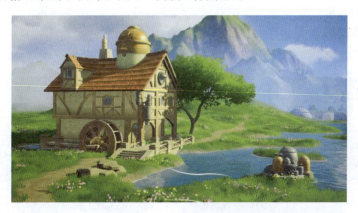

图 6-1　游戏场景

2. 电影与动画场景

虚拟场景在电影和动画制作中也占据重要地位。电影和动画的场景设计需要考虑故事情节和角色的需求，通过绘画、建模、渲染等技术手段来创造出逼真的虚拟环境。不同类型的电影和动画作品会呈现出不同的艺术风格，如科幻、奇幻、现实主义等，每种风格都具有独特的创意和表现方式。

3. 虚拟现实场景

虚拟现实技术已经逐渐成为美术设计的重要领域之一。在虚拟现实场景设计中，设计师需要考虑用户体验、沉浸感和交互性等方面的因素。虚拟现实场景可以涵盖游戏、教

119

育、旅游、建筑等多个领域，从而给用户带来身临其境的感觉。

4. 虚拟旅游场景

随着科技的发展，虚拟旅游越来越受到人们的关注。虚拟旅游场景设计可以让用户通过虚拟现实技术或者网页交互等方式体验到无法亲身到达的地点，如名胜古迹、自然风光等。虚拟旅游场景设计需要考虑地形、光照、材质等要素以及用户交互的可行性和便利性。图 6-2 为虚拟旅游场景。

图 6-2　虚拟旅游场景

5. 虚拟商店与展览场景

随着电子商务的发展，虚拟商店和展览场景的设计变得越来越重要。虚拟商店场景设计需要考虑商品陈列、购物体验、空间布局等方面的要求，通过虚拟现实或者模拟技术，给用户带来真实的购物体验。图 6-3 和图 6-4 所示的虚拟商店与展览场景很好地还原了现实。

图 6-3　虚拟商店与展览场景（一）　　　图 6-4　虚拟商店与展览场景（二）

6.1.2　特效虚拟场景应用

特效虚拟场景应用广泛，以下是其中一些常见的应用领域。

1. 电影与电视剧制作

特效虚拟场景可以创造出无限可能的视觉效果，包括建筑物、自然环境、太空航行等，帮助电影和电视剧制作达到更高的视觉效果和叙事效果。图 6-5 为特效虚拟场景。

2. 游戏开发

特效虚拟场景在游戏中扮演着重要角色。它可以营造出游戏世界的真实感和沉浸感，包括地形、建筑、特殊效果等，提升游戏的视觉体验，并丰富玩家的游戏感受。

3. 广告与营销

特效虚拟场景可以在广告和营销中创造出令人印象深刻的形象和视觉效果，使产品、品牌或活动更加引人注目。

4. 舞台演出

特效虚拟场景在舞台演出中的应用也越来越普遍。它可以通过投影技术在舞台上创造出各种奇幻的场景、背景和特效，增强观众的观赏体验。图 6-6 为特效虚拟场景在舞台中的效果。

图 6-5　特效虚拟场景

图 6-6　特效虚拟场景在舞台中的效果

5. 建筑设计与室内设计

特效虚拟场景可以在建筑和室内设计中帮助设计师更好地展示设计理念和效果，通过虚拟的环境模拟来展示建筑物内、外的效果，以及不同材质、光照等方面的表现。

6. 教育与培训

特效虚拟场景可以在教育和培训领域提供交互式的学习环境。通过模拟虚拟场景，学生可以更好地理解复杂的概念和流程，并参与实践和演练，提高学习效果。如图 6-7 所示，教师正在进行虚拟场景的教学活动。

图 6-7　虚拟场景下教学

总体来说，特效虚拟场景应用广泛，涵盖了电影制作、游戏开发、广告与营销、舞台演出、建筑与室内设计以及教育与培训等多个领域。这些应用为人们提供了更加逼真、丰富和有趣的视觉体验，并推动了相关行业的发展和创新。

任务 6.2　自然风光的虚拟场景深度分析

自然灯光的虚拟特效场景是指在日光照射下的环境中应用虚拟特效技术，以增强场景的视觉效果和真实感。白天的虚拟特效场景需要重点考虑光照效果的模拟。通过调整虚拟场景中的光源位置、亮度和颜色等参数，可以使光线在场景中产生逼真的投射和反射效果。

6.2.1　视野广域虚拟场景

在视野广域的虚拟场景中，天空的呈现非常重要。需要模拟出明亮、湛蓝的天空，并考虑到阳光照射下的光线变化和天空颜色的渐变。此外，还可以通过添加一些云朵、飞鸟或飞行物等元素，增加层次感和生动度。白天空旷场景通常与自然景观相结合，如大草原、沙漠、海滩等。在虚拟特效场景中，可以模拟出不同地形的细节，包括草地的摇曳、沙子的流动、水波的起伏等，以增加真实感和沉浸感。如图 6-8 所示，空旷的场景通常具有较长的视觉距离，因此需要在虚拟特效场景中注重远景细节的呈现。可以通过添加山脉、河流、城市等远处的元素，增加场景的层次感和广阔感。

图 6-8　虚拟特效场景

6.2.2　山、水、石虚拟场景

山、水、石的虚拟特效场景需要综合运用光照、阴影、天空、云朵、水面效果、石

头细节、植被和草地、远景和景深等多种技术手段,以达到逼真、生动和具有立体感的效果。白天的光线通常较为明亮,可以通过实时渲染技术模拟太阳的光照效果,使得场景中的山、水、石表面产生逼真的阴影效果。光源的位置和角度可以根据时间和地点变化,使得光线投射到山、水、石上的效果更加自然。

山、水、石景通常与水面相结合,可以利用流体动力学模拟技术来模拟水的流动和波纹效果。通过水面的反射和折射效果,可以增加场景的真实感和立体感。山、水、石的细节是整个场景的关键,需要考虑石头的形状、纹理和色彩等方面。如图6-9所示的山、水、石虚拟场景,可以使用高分辨率纹理贴图和位移贴图来增加石头表面的细节,并通过法线贴图来模拟石头的凹凸感。

图6-9　山、水、石虚拟场景

在山、水、石景中,通常有各种各样的植被和草地,可以使用植被渲染技术来模拟植被的外观和运动效果。通过植被的自然摆动和光照反射,可以增加场景的生机和真实感。

6.2.3　建筑外景的虚拟场景

室外建筑物虚拟特效场景可以逼真地模拟真实世界的光照、阴影、材质、纹理和动态元素,为用户提供沉浸式的视觉体验和交互体验。这样的虚拟特效场景可以用于建筑设计、游戏开发等。

在户外场景中,阳光可以通过树木或建筑物的遮挡而产生阴影效果,这种细致的光影变化能够增加场景的真实感。为了增加场景的真实感和吸引力,可以添加一些环境效果。例如,模拟大气散射效应,通过添加适当的雾气或模糊效果,使前景和背景之间的景深效果更明显。此外,还可以考虑模拟风的效果,通过树叶和带有动态波动的旗帜等元素来呈现。

建筑物的外观材质和纹理对于创建虚拟特效场景非常重要。通过使用高质量的贴图和纹理,可以模拟真实建筑物的细节和表面特征,如石材、木材、玻璃等。此外,可以通过使用反射和折射特效,增加材质的真实感,如镜面反射、透明玻璃等。如图6-10、图6-11

所示建筑外景的虚拟场景，为了增加场景的生动性和活力，可以在虚拟特效场景中添加一些动态元素。例如，可以通过模拟树叶的摇曳、建筑物门窗的打开和关闭、水面的波动等，使整个场景更加生动有趣。这些动态元素可以通过模拟物理效果或使用粒子系统来实现。

图 6-10　建筑外景的虚拟场景（一）

图 6-11　建筑外景的虚拟场景（二）

6.2.4　室内虚拟场景

室内的虚拟特效场景需要考虑光照效果、材质纹理、阴影效果、环境氛围和动画效果等因素，以实现更真实、生动和具有吸引力的视觉呈现效果。白天，光线的颜色和强度会对家具等外观产生影响。虚拟特效场景可以模拟阳光的照射角度、光线的透射和反射等，以展现真实的光照效果。例如，当阳光透过窗户射入房间时，可以看到阳光投射在地板或墙壁上的渐变效果。图 6-12 和图 6-13 为室内虚拟场景。

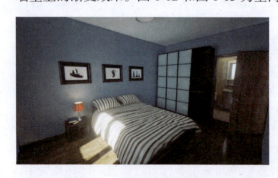

图 6-12　室内虚拟场景（一）

图 6-13　室内虚拟场景（二）

建筑物的材质和纹理对实现虚拟特效场景的真实感也至关重要。白天，建筑物的外墙、地板和家具等表面材质会受到阳光的映射和阴影的影响。虚拟特效场景可以通过细致的纹理贴图和材质仿真，让建筑物外观更加细腻和逼真。

此外，建筑物的阴影还会随着太阳的位置和建筑物结构而变化。虚拟特效场景可以根据光源位置和建筑物的形状实时计算出阴影的位置和形状，以增强建筑物的逼真感。例

如，当太阳处于较低位置时，建筑物的投射阴影会更长，并且会有明暗交替的效果。室内的虚拟特效场景还可以通过模拟周围环境来增强整体氛围。例如，可以通过添加室内照明、自然风景或者户外背景声音等元素，使场景更具生活感和真实感。

除了静态的虚拟特效场景，还可以通过添加动画效果来增加交互性和视觉吸引力。例如，可以模拟摆动的窗帘、摇摆的灯具或者飘动的植物叶子等，让场景更具活力和动感。

任务 6.3　夜间的虚拟场景深度分析

6.3.1　室外虚拟场景

夜间的室外虚拟场景制作根据具体需求和场景效果的要求，需不断进行实践和调整，以达到最佳的视觉效果。如图 6-14、图 6-15 所示，室外虚拟场景需要考虑以下几个关键因素。

图 6-14　室外虚拟场景（一）

图 6-15　室外虚拟场景（二）

1. 照明设计

夜间场景的关键在于模拟真实的光照效果。可以通过设置不同的光源，如月亮、路灯等来营造夜晚的氛围。还可以利用点光源、聚光灯等来突出特定物体或区域的细节。

2. 材质和纹理

在夜间场景中，光线的映射和反射对物体的外观影响较大。因此，需要选择合适的材质和纹理来达到想要的视觉效果。例如，墙壁可能会反射路灯的光线，地面可能会有一些反射效果等。

3. 粒子效果

夜晚常伴着一些特殊的粒子效果，如星星、火焰等。在虚拟场景中，可以通过粒子系统来模拟这些效果，为场景增添细节和真实感。

4. 阴影和投影

夜间场景通常会有明暗交替的效果，需要注意阴影的表现。可以利用阴影映射技术来

生成物体在光照下产生的阴影,进一步增强场景的真实感。

5. 合成后期处理

在制作夜间室外场景时,可以通过后期处理来增强场景的效果。例如,调整色调、对比度和亮度等参数,使场景更符合夜晚的氛围。

6.3.2 室内虚拟场景

夜间的室内虚拟场景深度分析需要综合考虑光照条件、距离感知技术、着色与纹理以及场景布局与透视效果等因素,以实现对夜间环境下深度感的模拟和呈现。如图 6-16、图 6-17 所示为室内虚拟场景,夜间的室内虚拟场景深度分析可以涉及以下几个方面。

图 6-16 室内虚拟场景(一)

图 6-17 室内虚拟场景(二)

1. 光照条件

夜间室内场景的光照较为暗淡,需要考虑光源的数量、位置和强度对场景深度感知的影响。在虚拟场景中,可以利用各种光源模拟不同的夜间光照情况,以实现真实感和深度感。

2. 距离感知

深度感知在虚拟场景中是重要的,可以通过多种技术实现,如结构光、时间飞行和立体视觉等。这些技术通过测量光的反射、传播时间或者从多个角度获取图像来计算场景中物体的距离。针对夜间场景,需要考虑光线较暗的情况下,距离感知技术的适用性和稳定性。

3. 着色与纹理

虚拟场景中的着色与纹理是营造真实感和深度感的关键因素。在夜间场景中,由于光线暗淡,可能不易观察到物体的表面特征和纹理。因此,在虚拟场景中需要合理设置材质和纹理,以便更好地呈现夜间环境下的深度感。

4. 场景布局与透视效果

夜间室内场景的深度感还与场景的布局和透视效果密切相关。通过调整物体的大小、位置和距离,可以产生对观察者来说更真实的深度感。同时,透视效果也能够增强夜间场景的深度感知。

参 考 文 献

[1] 安雪梅. 图形创意设计与实战 [M]. 2版. 北京：清华大学出版社，2022.
[2] 李瑞森，战晶. 游戏美术设计 [M]. 北京：人民邮电出版社，2017.
[3] 钟垂贵. 虚拟场景设计制作 [M]. 南京：南京大学出版社，2019.
[4] 高晏卿，田甜. 美术基础理论及其运用研究 [M]. 北京：新华出版社，2014.